此書
獻給

可愛的台灣人！！

班級	年 班 號
姓名	

（請用鉛筆把名字寫上去，以免被別人偷走。）

有趣的台灣 老插畫

※ 太陽臉

懷舊有益健康

序者
簡歷
（○夏瑞紅小姐生於台灣中部，自幼美麗大方、知書達禮，曾任時報周刊記者、中國時報寶島版主編，現在是中國時報副刊浮世繪版的主編大人。

▲夏瑞紅小姐親筆簽名還有蓋她的印章。

日前接獲好久不見的太陽臉 e-mail 三言兩語。

他說即將出一本有關插畫的書，通知我已被「授命」題序，時間緊迫，不得有誤。

有關「插畫」的書？這哪輪得到我寫啊？我首先這麼想。雖然我的工作常接觸插畫與插畫家，但不管怎麼說，關於插畫，我都稱不上「PRO」級角色呀！

正志忐猶疑時，太陽臉的新書打樣駕到了。拆開紙袋一看，我當場哇了一聲。哇的內涵除了：

「哇！出這種書得花多少『美國時間』（當年老台語，指吃飽無聊純消遣的時間）啊！」

還有另外一個意思：

「哇！原來原來才叫我寫序！」

原來，這本新書就是這麼「庄腳俗」、這麼「懷舊」，所以太陽臉才特地來找我。

夏瑞紅

六

近年我在私人部落格上寫了一系列「五年級」的台灣農村童年往事，不知是否因為如此這般，最近居然越來越多「阿嬤一定有興趣」的事找上門。有時我不禁小心眼地懷疑人家，有沒有「又」在議論本人「非常懷舊」？

在新鮮事秒秒「update」的數位時代，被人家當「懷舊歐巴桑」看待，說實在的，不算光彩，而且，還「很瞎」好不好！對此，我一向「無理性地」排斥抗拒。

然而，打開太陽臉這本書，我忍不住隨著一頁頁回到過去，竟至流連忘返。看來不得不俯首招認——我還真是懷舊啊！（另一方面暗嘆，這證明自己真的是「歐巴桑」了啊！）

這些色彩、這些圖案，和那種沒得遮掩的粗簡直接，讓我剎時嗅聞到，夏日午後的曬穀場熱浪蒸騰，枝仔冰擔的蓋塞「啵」一聲旋開、隨即香甜四溢，還有市井百姓臉上，那種謙卑無辜的草根土氣；也聽見收音機裡正放

送廖添丁的俠義傳奇，和一串串充滿故鄉離愁、天涯壯志的旋律，音符裡混雜著日本味的

岸裡社番把守圖

省文獻會藏

▲問爸爸媽媽有沒有帶你去這邊郊遊過。

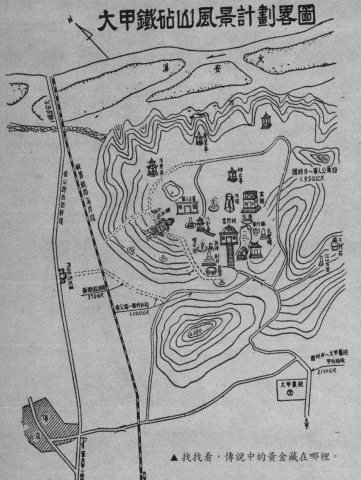

大甲鐵砧山風景計劃畧圖

大安溪

大安

國姓井～番人公墓鞍
1,950公尺

飯店餐路海岸線
看公路西部新線
看公路西部舊線
門牌樓水泥路面
新闢餐路縣道
370公尺

看公路—番人公墓
1,000公尺

6180

不老亭
江山萬里亭

國姓井～大甲農校
甲后路線
2,150公尺

大甲農校 ⑱

火車路線

頂店

▲找找看，傳說中的黃金藏在哪裡。

滄桑悲淒與南洋風的樂天瀟灑。

那是出外人從四面八方開始上路的年代，也是充滿奮鬥與夢想的年代，農村正一吋吋無言地流失，而城市還在無日無夜趕工中。

當翻到書中第六章，一看國民小學國語課本封面上那三位同學，我馬上叫出他們的名字：李大同、方英英、王小美！他們是三十年前、全台灣上一代小學生的「同班同學」啊！我們跟著他們一起認字、說國語，學習各種倫理規矩，而後我們趕著聯考、各奔「鵬程萬里」（當年紀念冊愛用成語），不知他們到底是哪年從小學「畢業」的？

「光陰似箭、日月如梭」（當年作文愛用成語），若非偷得浮生半日閒來給它懷舊一番，成天轉陀螺似的我們，哪能真的觸摸到時間的厚度？以及，透視到空間的深度？懷舊無關厚古，也並非薄今，只是從古匆匆踉蹌至今的人，突然感覺到一種

非常親切熟悉卻又非常遙遠模糊的召喚，突然想慢下腳步，突然有了

一種只有自己才明白的、泫然欲泣感動——啊！原來，原來這就是我的漫漫來時路！

懷舊也引領「新人」進入「舊人」的故事，並提醒「新人」與「舊人」，昨日之今是今日

之古，今日之今，也將是明日之古，新舊接棒傳承的薪火，永遠熊熊不息，因為我們的努

力開創，相信下一代的懷舊故事，將會更美好。

所以說，無雜質「純」懷舊可以讓我們珍重昨日、把握今日、展望明日，就算不能「反攻

大陸、解救同胞」（當年全國軍民同胞愛用口號，千萬則之一），也有益個人心理健康，據此

建立幸福美滿的社會「必勝必成」！（當年全國軍民同胞愛用口號，千萬則之二）

最後，我要特別補充說明一下，太陽臉這個、我從沒搞清楚到底是「新人」還是「舊人」

的人。

那年他剛從大學畢業，寄了一本袖珍版作品集錦到報社來「毛遂自薦」。那好像從有落地

窗、大理石地板和極簡裝潢的摩登廣告公司寄來的專業DM，立刻吸引了我。沒多久，他

成了我的同事，一個不大一樣的報紙美術編輯。

在報社時，他旺盛的創作慾望經常衝破報紙制式框架，對於每件工作，無論大小繁簡，他

都以「個人品牌恆久遠、千秋萬世永流傳」的態度來從事。記得有一次，我預先交一個版

面給他，只是要他有空先構想一下，豈料隔天他上班就帶著三份風格迥異的設計大樣來給

我，我才知道他居然為此工作一整夜沒睡。我嚇了一跳，也頗心疼，於是急忙要他無須這

樣「拚命」，而他竟面無表情，只是很酷地回答：「我就是愛玩設計，停不下來。」

在那段其實有點短暫的共事期間，我看到他既是一個咬牙「力爭上游」、誓必「出人頭地」

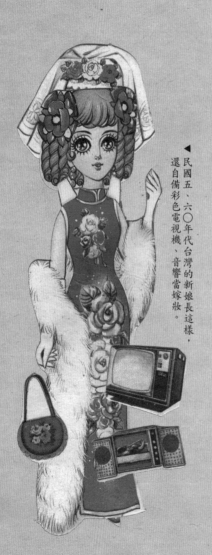

的「舊人」，又是一個非常勇於睥睨一切、追求自我的「新人」。而後，他成立個人工作室，以「太陽臉」之名，在台北藝文圈試驗自己可能的光亮，他確實憑作品得到了無數「新人」的共鳴；在這同時，他又運用多年收藏的「舊人」美術古物，創作一系列看似復古卻又搞笑顛覆的作品，例如他最近幾年的獨家手工限量賀年卡片，如今，他更嘔心瀝血自畫自寫自編了這本書。

我想，這本書並不適合被視為台灣老插畫「研究大全」，如果您能抱著一種心情、像是參加一位插畫痴人為您精心設計的一場「懷舊轟趴」（home party），相信這樣閱讀起來會更加有意思。

至於對我個人來說，我把本書看作這位老友已更明白「如何坦然擁抱舊人」的證據，也是他「告別舊人」的方式，此去，他又將是另一個「全新的新人」，一個繼續不斷發光的太陽臉！

▲民國五、六○年代台灣的新娘長這樣，還自備彩色電視機、音響當嫁妝。

有趣的台灣老插畫

❀ 目 錄 ❀

發問和解答

一、我買了這本書，可以看到什麼東西？

答：您可以看到台灣早期民國三〇到六〇年代的有插畫的食衣住行老物件約四佰件、老插畫約八佰張。

二、這些老物件都是從哪邊來的？

答：這些老物件都是作者從幼稚園到現在中年辛苦蒐集來的，有些是路邊撿到、有些是去鄉下跟老阿嬤要的、有些是去跳蚤市場買的、有些是去古董雜貨商殺價的、有些是在網路拍賣上要心機比標價購得的，全部都是作者個人收藏的。

三、為什麼要限定在民國六〇年代以前？

答：(一)、因為民國六〇年代剛好是作者的童年，對這些東西比較有感情。

(二)、因為民國七〇年開始台灣經濟比較有起飛，商品開始比較沒有有趣的鄉土味。

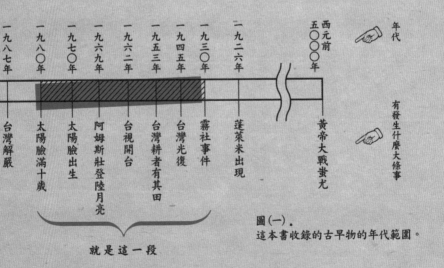

年代	有發生什麼大條事
西元前五〇〇〇年	黃帝大戰蚩尤
一九二六年	蓬萊米出現
一九三〇年	霧社事件
一九四五年	台灣光復
一九五三年	台灣耕者有其田
一九六二年	台視開台
一九六九年	阿姆斯壯登陸月亮
一九七〇年	太陽臉出生
一九八〇年	太陽臉滿十歲
一九八七年	台灣解嚴
一九九六年	台灣首屆民選總統
二〇〇七年	《有趣的台灣老插畫》出版

就是這一段

圖(一). 這本書收錄的古早物的年代範圍。

女面痣圖　　男面痣圖

圖(二)‧看看你自己有哪一顆？

（三）因為民國六○年代距今至少有三十年，比較可以稱得上是古早物。

四、這些挑選出來的插畫，有什麼標準？

答：

（一）必須是手繪的漂亮的插圖。

（二）必須有台灣本土的味道。

（三）必須要俗得很好笑。

五、看完這些圖，我可以得到什麼？

答：這些圖像都代表了台灣的歷史足跡，看完自己或爸爸媽媽小時候的生活用品再對照自己現在的，就應該要感到知足、要感恩。尤其我們現在可以快樂地生活在寶島台灣，都是三民主義統一大中華下的功勞，所以看完這本書，我們都應該在每個人的崗位上努力不懈，才能早日反攻大陸、解救大陸同胞於水深火熱之中。

◎家庭作業：

一、跟家人討論哪一個物件是爸爸媽媽小時候有用過的？並請爸爸媽媽講他們小時候的有趣小故事。

二、民國六○年代是作者的童年，那麼，算算看，現在作者應該是幾歲？

三、書裡面的哪些物品可以看出來三民主義建設台灣的偉大成果？試以伍佰字申論之。

台灣的老插畫有些什麼特色呢？

◎太陽臉譜歸納、整理、還有翻譯。

第幾點	特色內容解釋		清楚證據和實際的例子
壹.	直接 very much direct accept	台灣早期老百姓普遍教育程度不高，在這種情況下，用圖示簡單直接地表現出來可以讓一般百姓知道是什麼意思，不會給他猜錯。	證據一： 止瀉藥直接畫一個小孩在拉肚子。 證據二： 朝晚牌牙粉就畫早上和晚上。
貳.	缺乏 遠近感 透視法 不正確 very much don't know how far it is?	不只是台灣的老插畫，中國的美術自古以來普遍有這種現象，常被西方專家抨擊。大概是台灣早期國民所得也不高，缺乏測量儀器輔助作畫。	證據： 道路和物品都不可能以此樣子出現。
參.	色彩 鮮豔 very much look colorful	用色幾乎都是純色，這和一般西方國家的原住民圖像有像，很原始直接，顯示台灣人的純真。	證據： 顏色重到很刺眼。

甲程車程表 交通手冊 CHANGWAN TOOTHPASTE ITAI INDUSTRCCO OHAOWANYA KAO WITH MONOFLUORO PHOSDHATH

粉牙特製晚朝 農工藥廠出品

出遞人

陸.	伍.	肆.
受中日美影響 very much like China Japan and New York	錯網印歪 very much print wrong very often	手寫字體 very much like to write in 2 hands

肆. 台灣以前沒有電腦、打字機也很貴，照相機也不便宜，所以很多的商標廣告和圖案就靠手工一筆一劃寫出來，讓這些字看起來有圖的效果。

伍. 早期的印刷機器和技術都沒有很好，所以常常會印歪掉、沒有對準，印出來的成品就很離譜，可是還是可以賣。

陸. 因為台灣人很可憐，先後被這些國家統治，所以文化上都會被他們影響到。

證據一：他很像日本人。

證據二：他是大陸畫家的畫法。

證據：上面、下面都印壞了。

證據：你看看，全部都是用手寫的。

第一章◎尪仔標

◀ 獸 醫 ▶

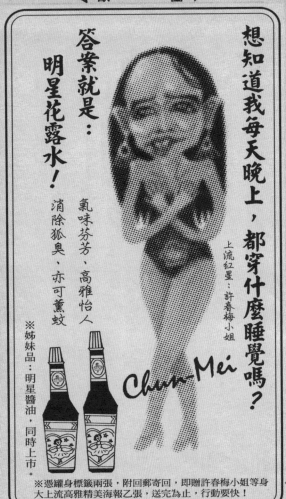

想知道我每天晚上，都穿什麼睡覺嗎？

上流紅星：許春梅小姐

答案就是…
明星花露水！

氣味芬芳、高雅怡人

消除狐臭、亦可薰蚊

※姊妹品：明星醬油，同時上市

Chun-Mei

※憑罐身標籤兩張，附回郵寄回，即贈許春梅小姐等身大上流高雅精美海報乙張，送完為止，行動要快！

大都會理髮廳	中華路50號之2	24765
文祥理髮廳	杭州街35號	26639
白雪禮服社	—（加刊）	

幸福理髮店	民生路45號	26243
林森理髮廳	林森路122號	26813
林福壽	太平里平安巷1號	26472
皇宮電髮院	中華路54號之1	25315

皇家電髮院	廈門街14號	（同線）23908
張廖玉妹	長治鄉杏揚脚4號之1	26583
新精美理髮廳	—	

新精美 理髮廳
電話 25812 號
自動按摩・服務週到
中華路一〇七號

嘉嘉男女美容院	中華路145號	26370
麗麗美容院	中央市場第一商場8號	25539

◀ 理電髮器材 ▶

美王號	復興路256號	22458
復榮號	民族路167號	25467

◀ 衛 生 器 材 ▶

誼光軟水器屏東縣服務中心：—（加刊）

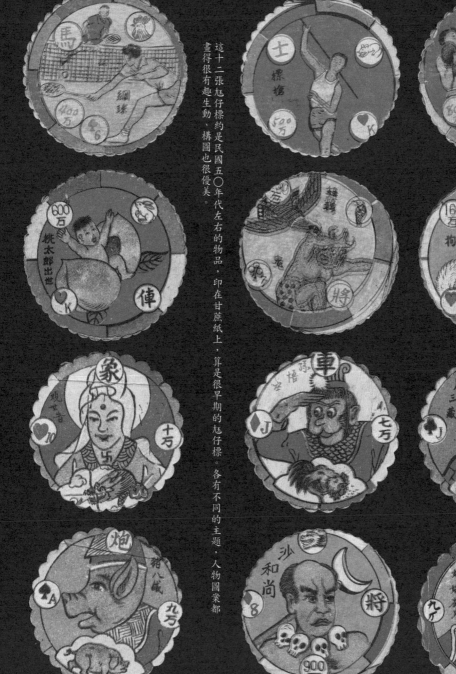

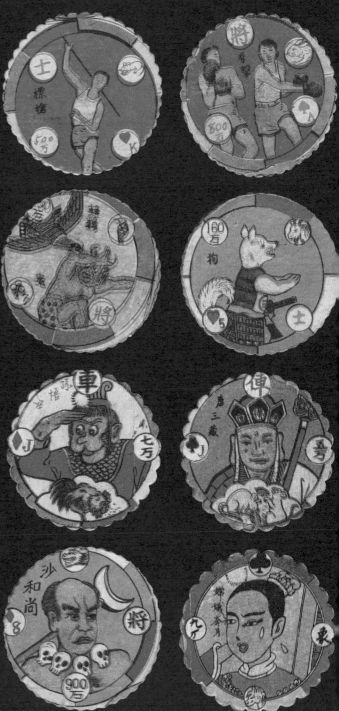

這十二張尪仔標約是民國五〇年代左右的物品，印在甘蔗紙上，算是很早期的尪仔標。各有不同的主題，人物圖案都畫得很有趣生動，構圖也很優美。

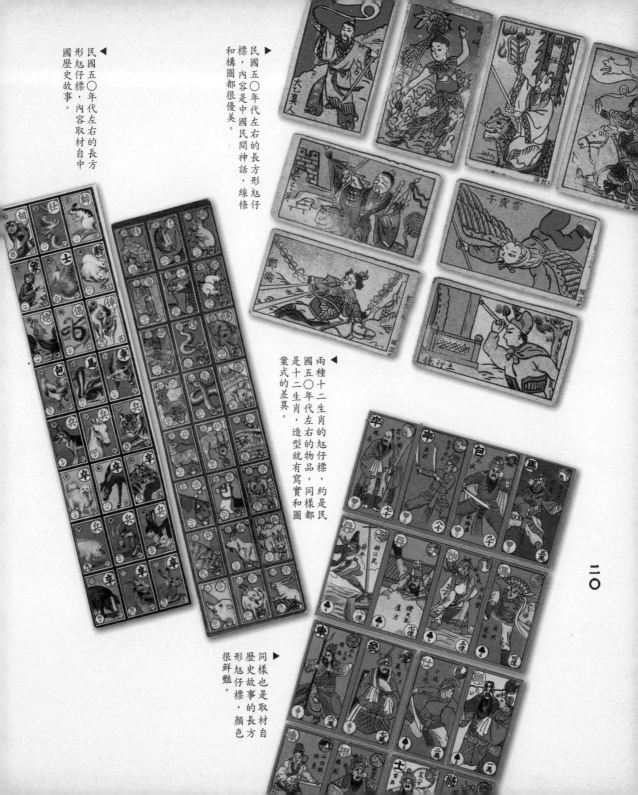

民國五〇年代左右的長方形尪仔標，內容是中國民間神話，線條和構圖都很優美。

民國五〇年代左右的長方形尪仔標，內容取材自中國歷史故事。

兩種十二生肖的尪仔標，約是民國五〇年代左右的物品，同樣都是十二生肖，造型就有寫實和圖案式的差異。

同樣也是取材自歷史故事的長方形尪仔標，顏色很鮮豔。

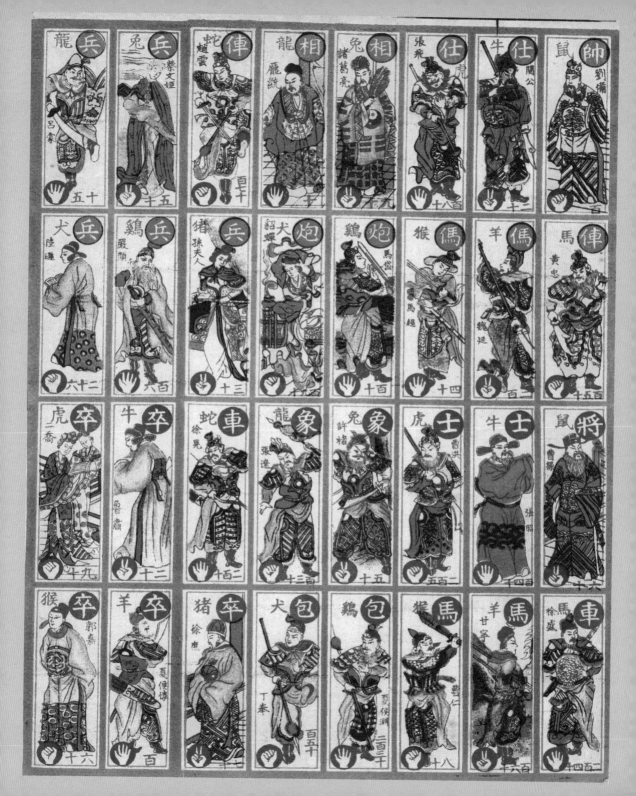

方世玉與洪熙官

洪熙官

♠ 帥 鼠 萬

好阿伯

阿海

♥ 卒 牛 北

官熙洪與玉世方

三德和尚

♥ 象 蛇 六

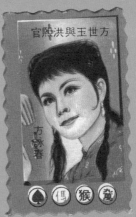

官熙洪與玉世方

方詠春

♠ 伍 猴 貧

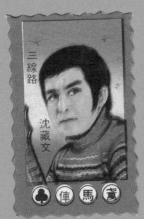

三線路

沈藏文

♣ 俥 馬 窶

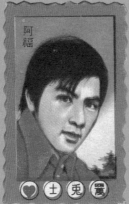

阿福

♥ 士 兔 □

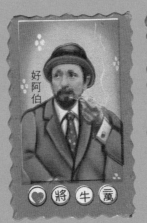

好阿伯

♥ 將 牛 萬

智慧禪師

方世玉與洪熙官

♦ 包 豬 西

◀
民國五、六〇年代左右的
糊紙，圖案也是當時的連續劇《保鑣》
和卡通《孫悟空》。
戳戳樂遊戲的

▲
民國五〇年代左右，內容是閩南語電視
劇的人物，臉孔明顯是用照片來描繪。
服裝就沒那麼寫實，搭配起來別有趣
味。

官熙洪與玉世方

比武

♣ 炮 狗 東

阿娟

♠ 兵 鼠 南

三線路

沈飛黃

♥ 包 豬 西

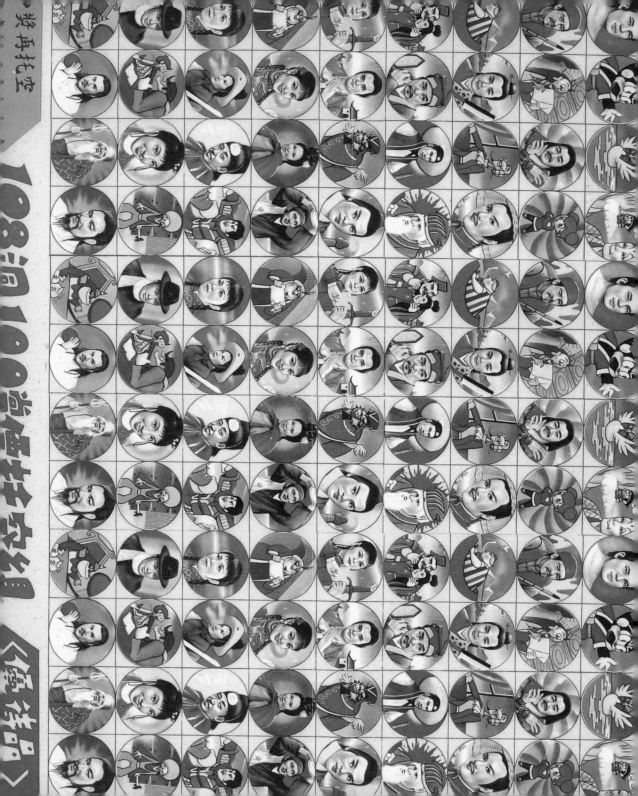

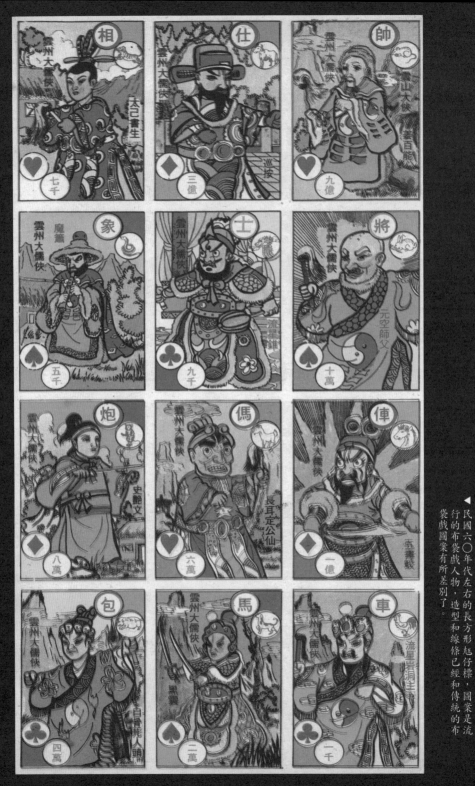

◀ 民國六○年代左右的戳戳樂遊戲的糊紙，圖案是經典的諸葛四郎漫畫人物。

◀ 民國六○年代左右的長方形尪仔標，圖案是流行的布袋戲人物，造型和線條已經和傳統的布袋戲圖案有所差別了。

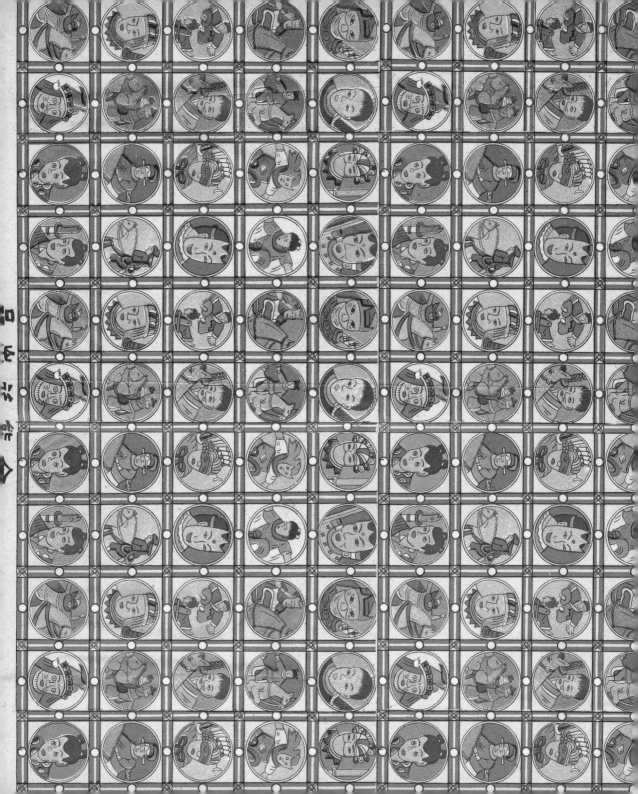

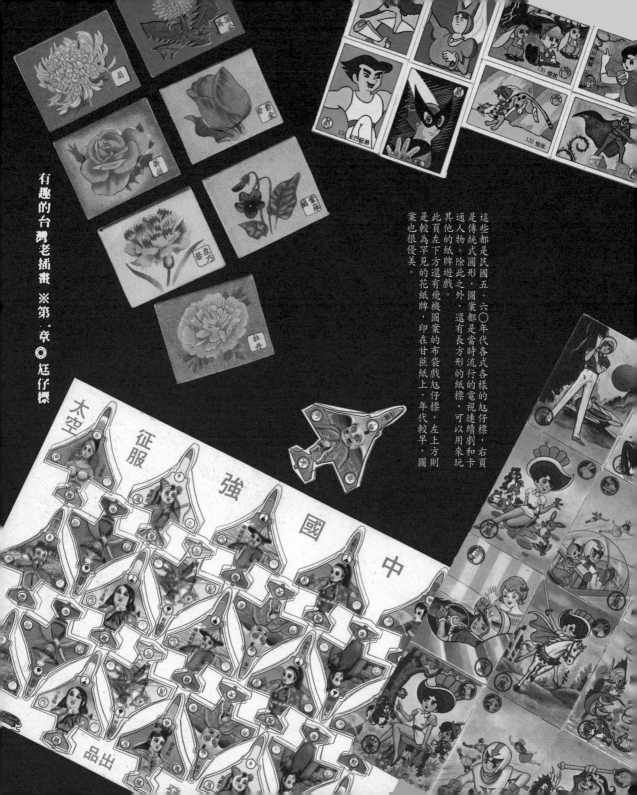

有趣的台灣老插畫 ※第一章 ◎尫仔標

這些都是民國五、六○年代各式各樣的尫仔標，右頁是傳統式圖形，圖案都是當時流行的電視連續劇和卡通人物。除此之外，還有長方形的紙標，可以用來玩其他的紙牌遊戲。此頁左下方還有飛機圖案的布袋戲尫仔標，左上方則是較為罕見的花紙牌，印在甘蔗紙上，年代較早，圖案也很優美。

菊
吳鴻公
含羞金
彰義
鬱蘭
勝應力
牡丹

太空征服 強國中 品出

130 恰女
131 左巴尼弟
132 恰比
左巴尼弟

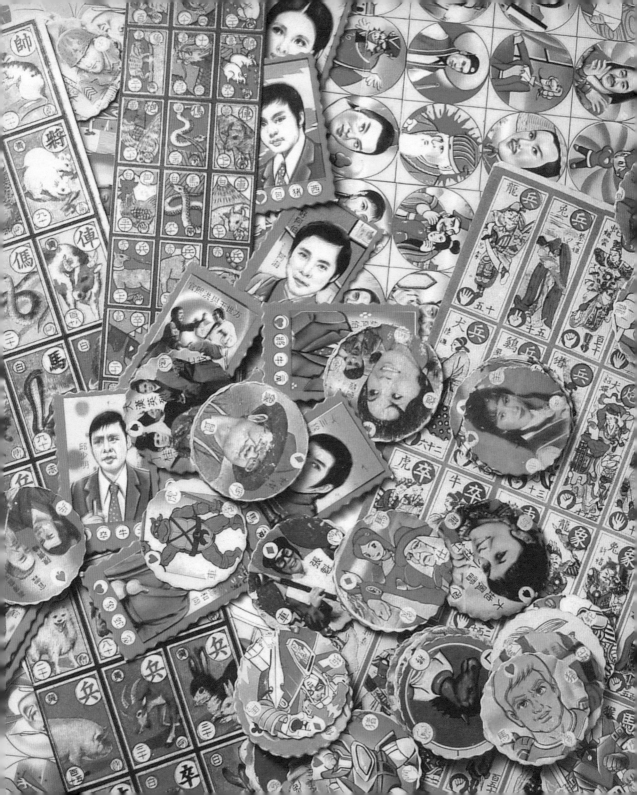

第二章◎抽當

榮隆布行	中央市場第一商場75號	26801
德記布行	民權路43號之11	23046
綠葉布店	杭州街1號之6	23018

◀ 毛　　　線 ▶

文化行	中華路34號	23961

南燕實業有限公司：一

屏澧企業有限公司	民生路安心巷22號	26643
偉展針織股份有限公司	民生路83號	26771
郭海景	長春里旭光巷3號	25503
菱和實業股份有限公司	林森路東二段36號	24356
新和泰絨線編織機行	中央市場第一商場18號	24819
臺西針織股份有限公司	公舘里21號	25355
錦豐毛線編織所	中正路413號	26750

◀ 服　　　裝 ▶

三和西裝社	民族路157號之1	26220
三興行	清溪里興中巷18號	22717

大來男士服裝設計中心：一

白雪禮服社：一

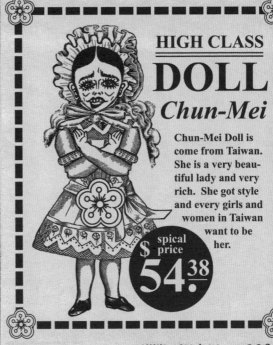

洪江泉	福州街 50號之1	22834
美友時裝社	廈門街45號	25541
美華祺袍店	民權路59號	23056
益昌服裝行	建國市場15號	25620
益新西裝社	民生路 223號	23552
益新西裝社	中央市場第一商場81號	22487
健民服裝店	建民路67號	25210
張鞍心	民族路 146號	23245
郭劉素月	民族路125號	22255
無名氏西裝社	建華一街8號	23713
無名氏西裝社分店	逢甲路16號	26401
華至西裝社	杭州街1號之1	22930
華昌西裝社	杭州街 1號之20	23568
隆興行	建國市場內39號	26445

民國五、六〇年代左右的綠豆糕，賣到現在還有在賣。圖案一直都沒變，尤其是右邊的那隻比薯讚的大拇指，看起來超級有台灣本土的味道。

▶

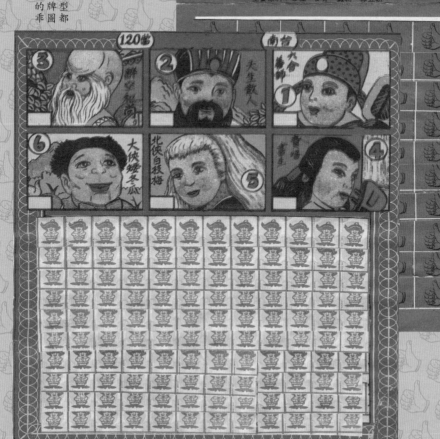

布袋戲圖案的抽當，人物造型都很突出，有趣。下方抽的小牌圖案是五、六年級生絕對熟悉的乖乖商標人物。

▼

有趣的台灣老糖畫※第一章●抽當

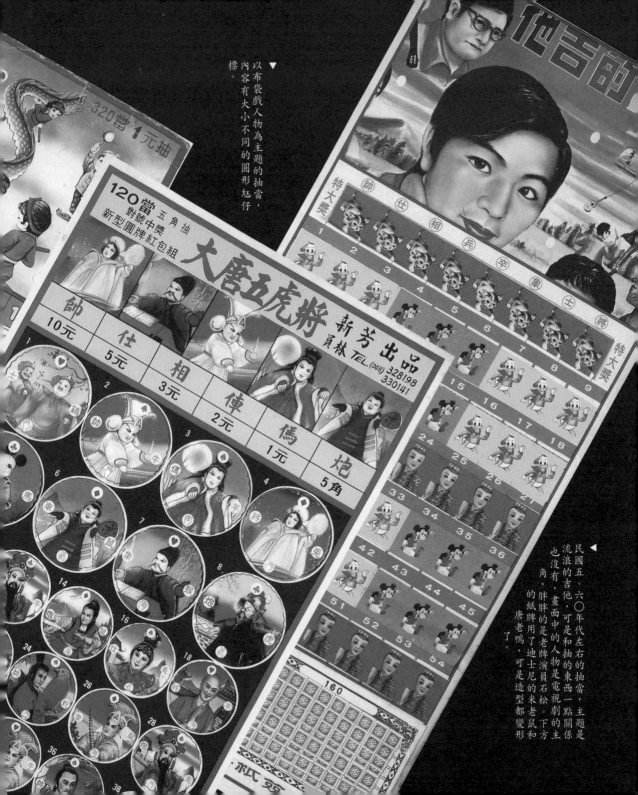

以布袋戲人物為主題的抽當，內容有大小不同的圓形尪仔標。

120當 五角抽
對號中獎
新型圓牌紅包組

大唐五虎將 新芳 出品 員林 TEL.(048) 328198 330141

帥	仕	相	俥	傌	炮
10元	5元	3元	2元	1元	5角

320當 1元抽

民國五、六〇年代左右的抽當，主題是流浪的吉他，可是和抽的東西一點沒關係也沒有，畫面中的人物是電視劇的主角，胖胖的是老牌演員石松。下方的紙牌用了迪士尼的米老鼠和唐老鴨，可是造型都變形了。

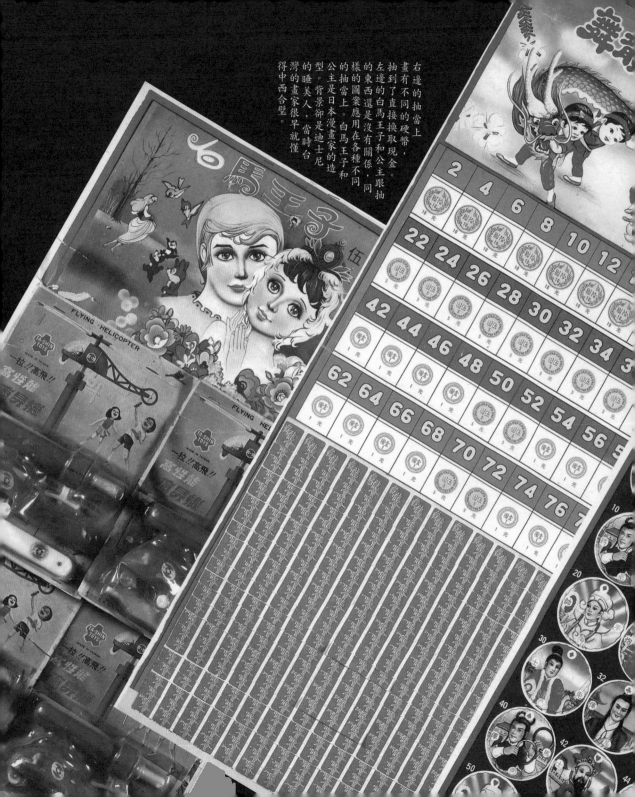

右邊的抽當上畫有不同的硬幣。抽到了直接換取現金，左邊的白馬王子和公主跟抽的東西還是沒有關係，同樣的圖案應用在各種不同的抽當上。白馬王子和公主是日本漫畫家的造型的睡美人，背景卻是迪士尼的。當時台灣的畫家很早就懂得中西合璧。

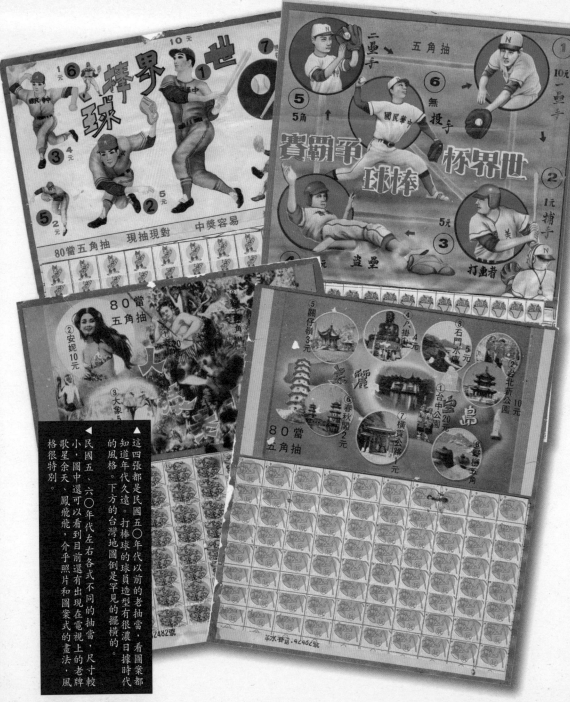

▲這四張都是民國五〇年代以前的老抽當，看圖案都知道年代久遠。打棒球的球員造型有很濃日據時代的風格。下方的台灣地圖倒是罕見的擺橫的。

▲民國五、六〇年代左右各式不同的抽當，尺寸較小，圖中還可以看到目前還有出現在電視上的老牌歌星余天、鳳飛飛，介乎照片和圖案式的畫法，風格很特別。

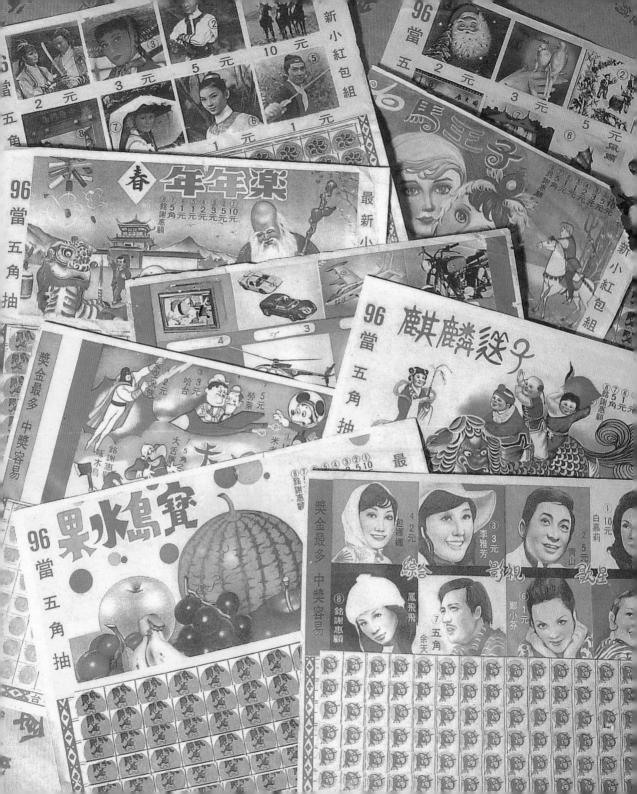

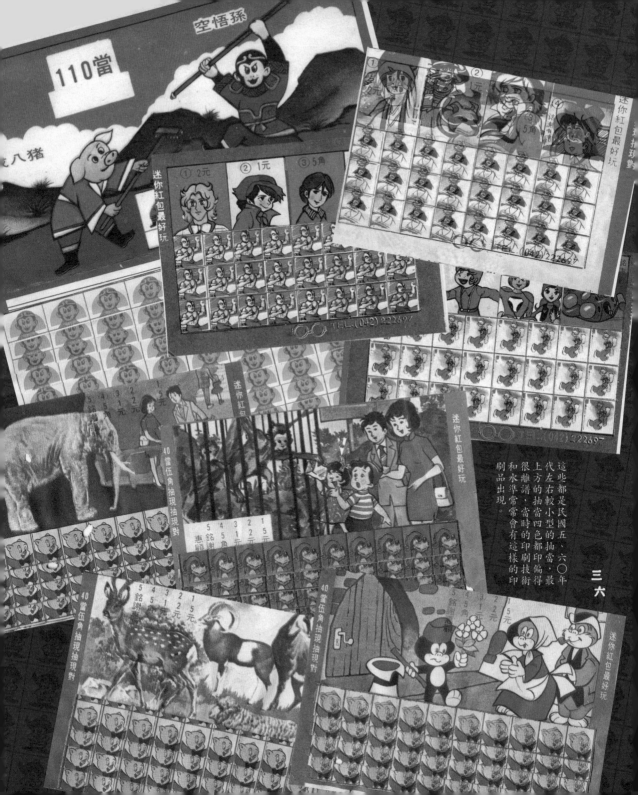

這些都是民國五、六○年代左右較小型的抽當，最上方的抽當四色都印偏得很離譜，當時的印刷技術和水準常常會有這樣的印刷品出現。

三六

第三章◎玩具

裕豐衣服店	復興路91號	23655
藍春蓮	成功路10號	25732

◀ 鞋 ▶

大方膠鞋行：—

大方膠鞋行
TEL 26622
雨衣 雨鞋 布鞋 拖鞋
地址：屏東市民族路242—3號（大埔加油站右斜對面）

今日皮鞋店	民生路276號（同線）	23776
王子皮鞋店	杭州街2號之1	26535

兄弟皮鞋廠：—

兄弟 今日 皮鞋
TEL 23776
設廠自製自銷
屏東市民生路256號

安娜鞋行：—

華冠帽席行：—

華冠帽席行
TEL 23538
團體帽大甲蓆
設廠加工
屏東市民族路47號

華榮帽行	民族路10號之5	26542
新木村帽行	中華路4號	23058

◀ 棉 被 ▶

協成製棉工廠	林森路27號之8	23235
陳榮通	廣東路296巷58號	23636
新成發製棉工廠	上海路70號	24481
萬順製棉工廠	民族路275號	22991
榮美棉被處	民權路58號	22729
聯輝被服廠	林森路20號之1	26237

◀ 蚊 帳 ▶

南明行	民族路38號之2	23239
欽清號	民族路57號	22682

◀ 洗 染 ▶

大成機器洗染廠	林森路92號	26763
公園洗染店	中華路171號之1	24756
白光洗衣店	廈門街87號	22778
光華染布處	金泉里闊巷5號	22980
清白洗衣廠	民族路416號	25518
陳嘉祥	復興路284號二樓	26342

【衣着類】服裝、鞋、帽、蓆、棉被、蚊帳、洗染【裝飾類】金銀、首飾

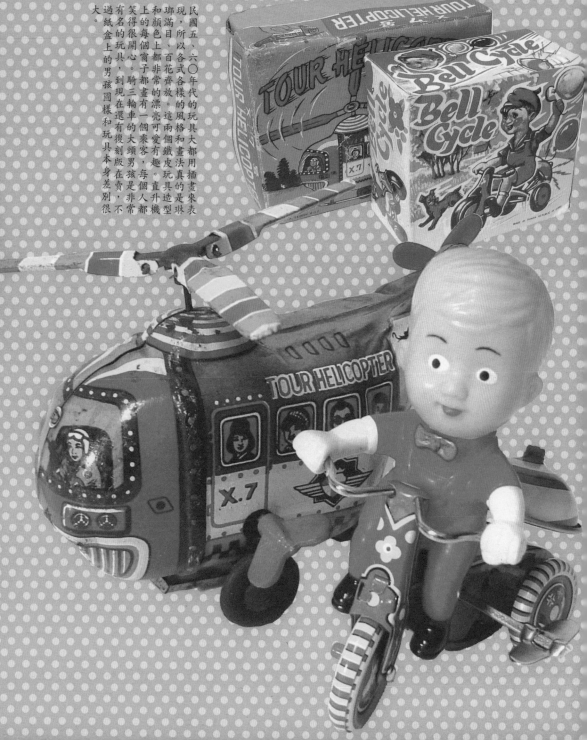

民國五、六○年代的玩具大都用插畫來表現，所以各式各樣的風格和畫法真的是琳瑯滿目、百花齊放。這兩個鐵皮玩具造型和顏色上都非常的漂亮可愛有趣。直升機上的每個窗子都畫有一個乘客，每個人都笑得很開心。騎三輪車的大頭男孩是非常有名的玩具，到現在還有復刻版在賣，不過紙盒上的男孩圖樣和玩具本身差別很大。

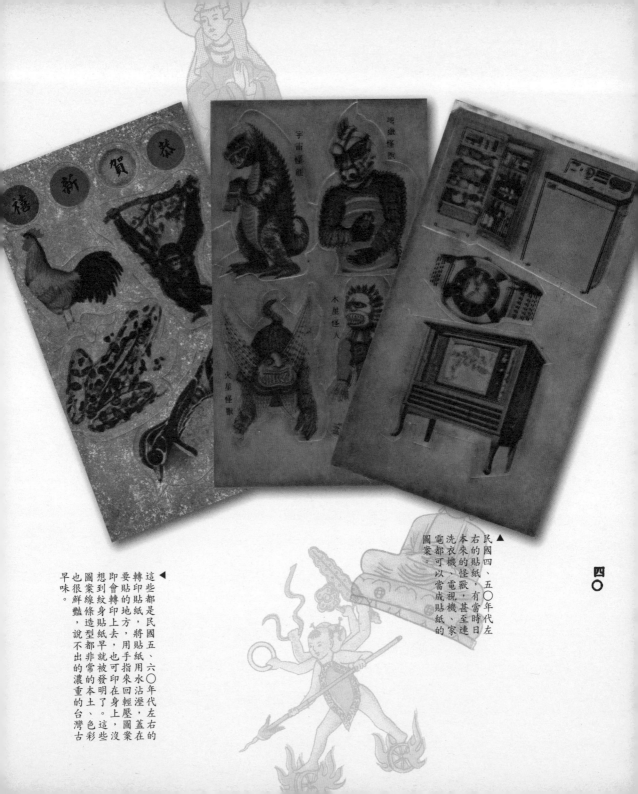

▲民國四、五〇年代左右的貼紙，有當時日本來的怪獸，甚至連洗衣機、電視機、家電都可以當成貼紙的圖案。

◀這些都是民國五、六〇年代左右的轉印貼紙，將貼紙用水沾溼，蓋在要貼的地方，用手指來回輕壓，圖案即會轉印上去，也可印在身上。這些想到紋身貼紙早就被發明了。圖案線條造型都非常的濃重的本土、色彩也很鮮豔，說不出的濃重的台灣古早味。

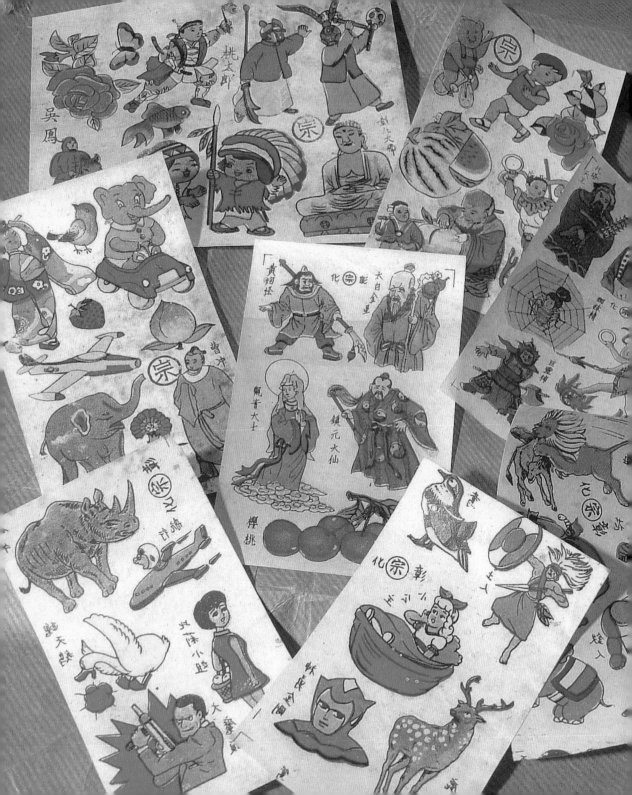

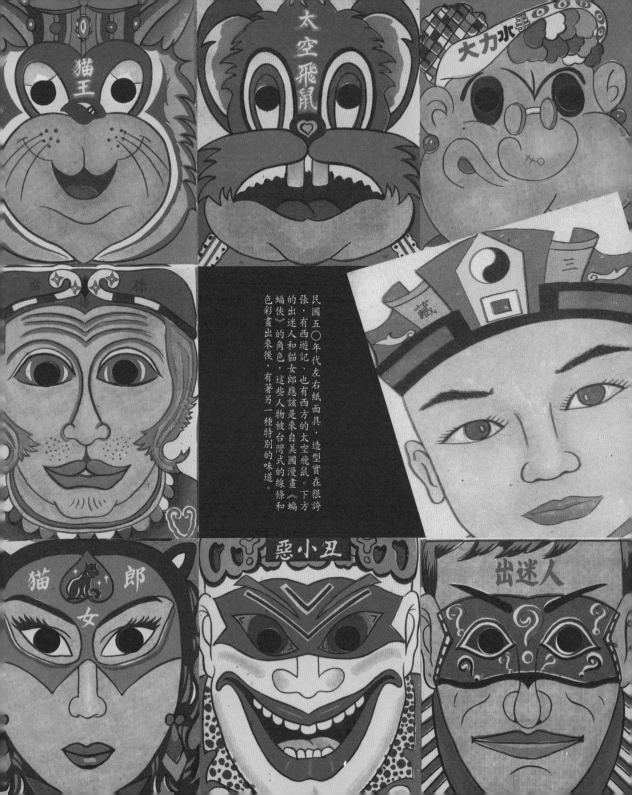

太空飛鼠

大力水

猫王

惡 小丑

猫
郎
女

出迷人

民國五〇年代左右紙面具，造型實在很誇張，有西遊記、也有西方的太空飛鼠的出迷人和貓女郎應該是來自美國漫畫《蝠俠》的角色，這些人物被台灣式的線條和色彩畫出來後，有著另一種特別的味道。

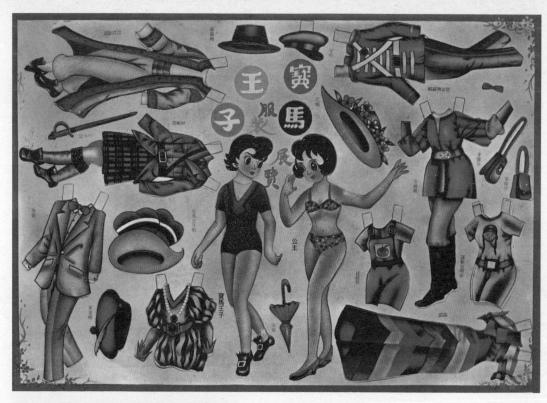

寶馬王子服裝展覽

繡繍試新裝

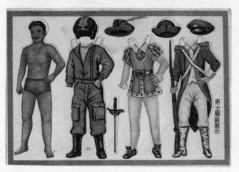

男士最新展示

民國五、六○年代有

左右的紙娃娃被

各種不同的紙娃娃人物，

日本的寶馬王子，

畫成了熟男女王子人

下方的男娃娃看，起

來是中年真人選

，他的服裝還是

應該不居家當時。

的是《雙星報喜》

了的的主角是喜

方的主會喜替他

持有紙娃娃不會過玩

出巴戈娃。到紅真的

的會有小女生要玩

這種紙娃娃嗎？

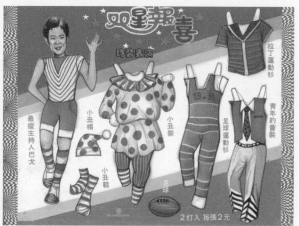

雙星報喜

最靈主持人巴戈　小丑帽　小丑裝　拉丁運動衫

小丑鞋　足球　足球運動衫　青年約會裝

2打入 每張2元

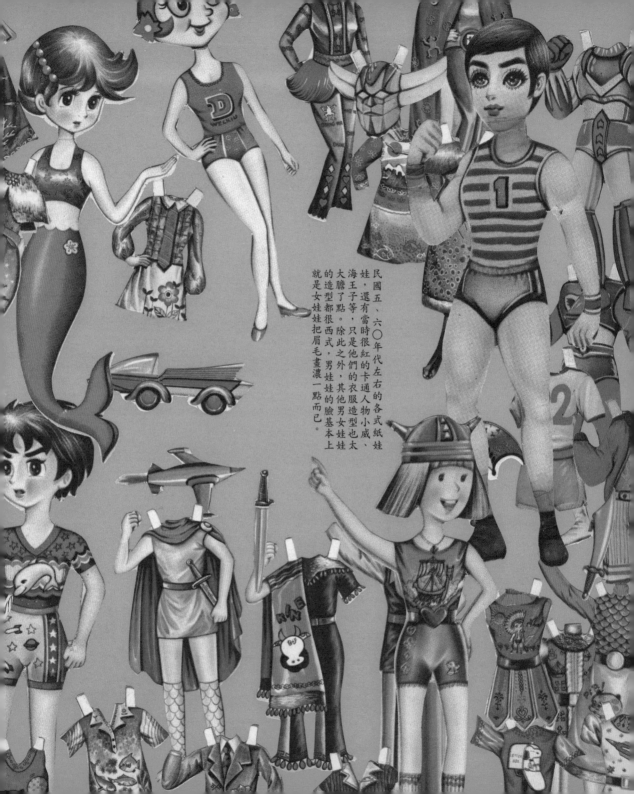

民國五、六〇年代左右的各式紙娃娃，還有當時很紅的卡通人物小威、海王子等，只是他們的衣服造型也太大膽了點。除此之外，其他男女娃娃的造型都很西式，男娃娃的臉基本上就是女娃娃把眉毛畫濃一點而已。

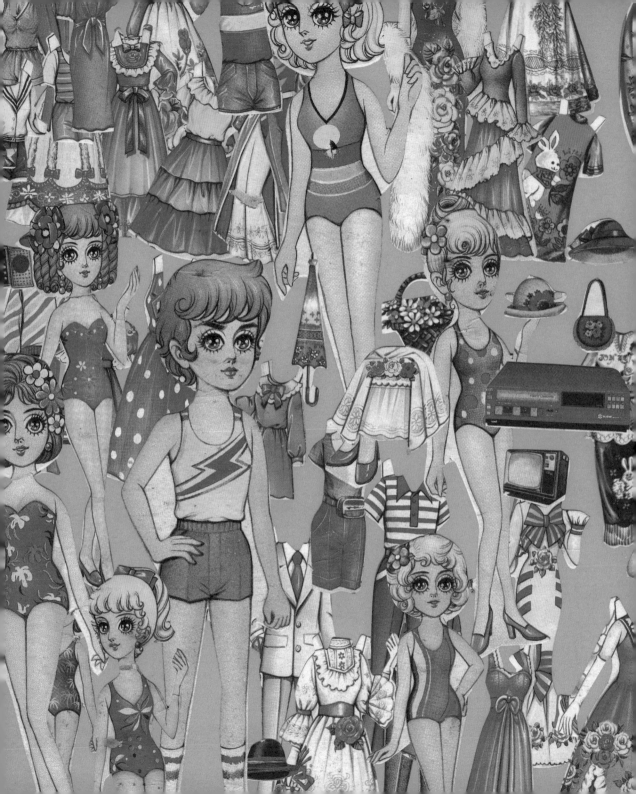

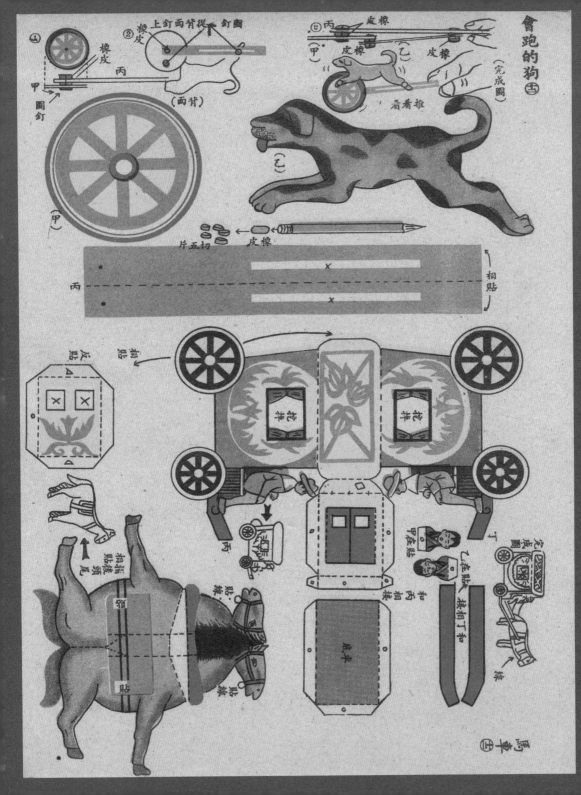

會跑的狗

有趣的台灣老插畫 ※第三章●玩具

四七

民國五、六○年代左右，國民所得不高，所以小孩子的玩具很多都是紙製品，且要小孩子自己動手做做的。右頁的狗和馬車造型非常復古，看。有興趣者可以依照圖示做做看。左上方是棒球造型的玩具，跟台灣早年青少棒揚名國際不無關聯。下方是卡通《科學小飛俠》的飛機勞作，播出當時很紅，所以各種周邊商品玩具不計其數。左下方是民國六○年代，東立出版的《東立漫畫週刊》所附送的紙勞作。

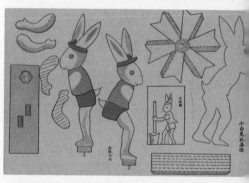

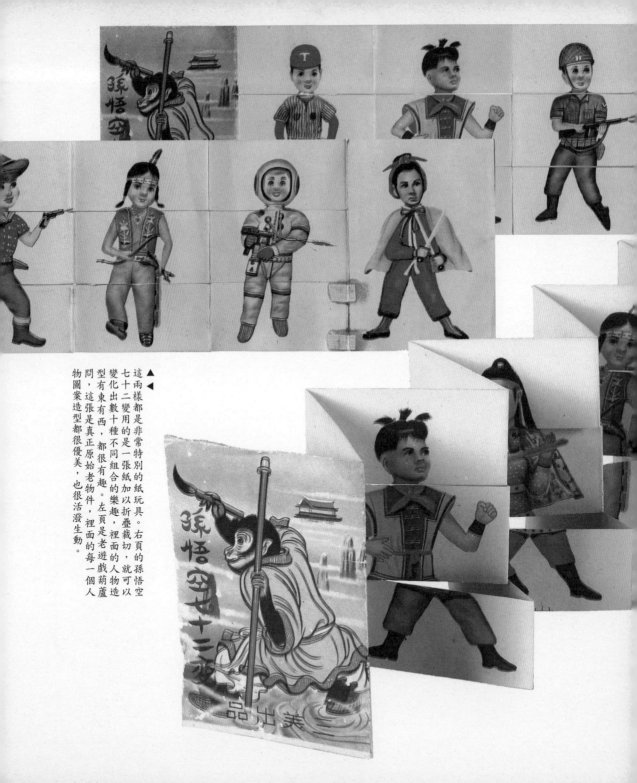

▲
◀

這兩樣都是非常特別的紙玩具。右頁的孫悟空七十二變用的是一張紙加以折疊裁切，就可以變化出數十種不同組合的樂趣，裡面的人物造型有東有西，都很有趣。左頁是老遊戲葫蘆問，這張是真正原始老物件，裡面的每一個人物圖案造型都很優美，也很活潑生動。

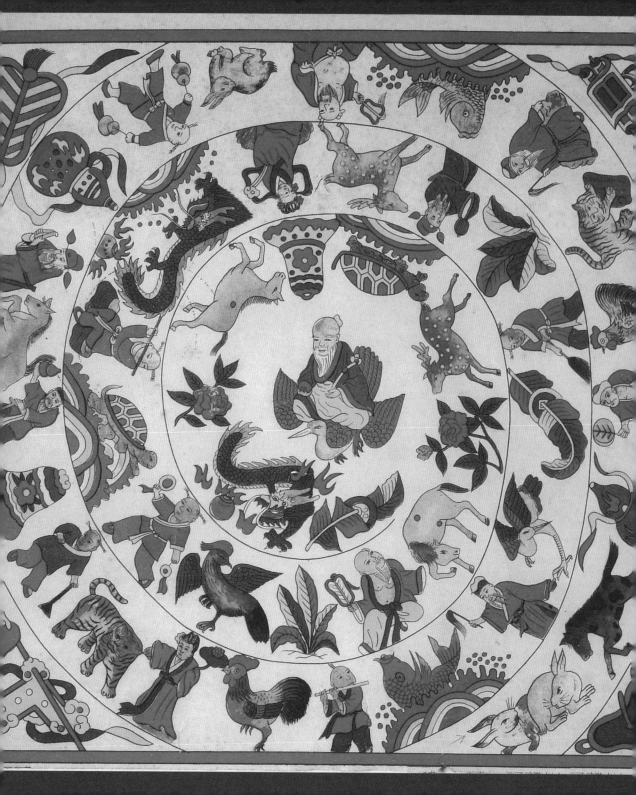

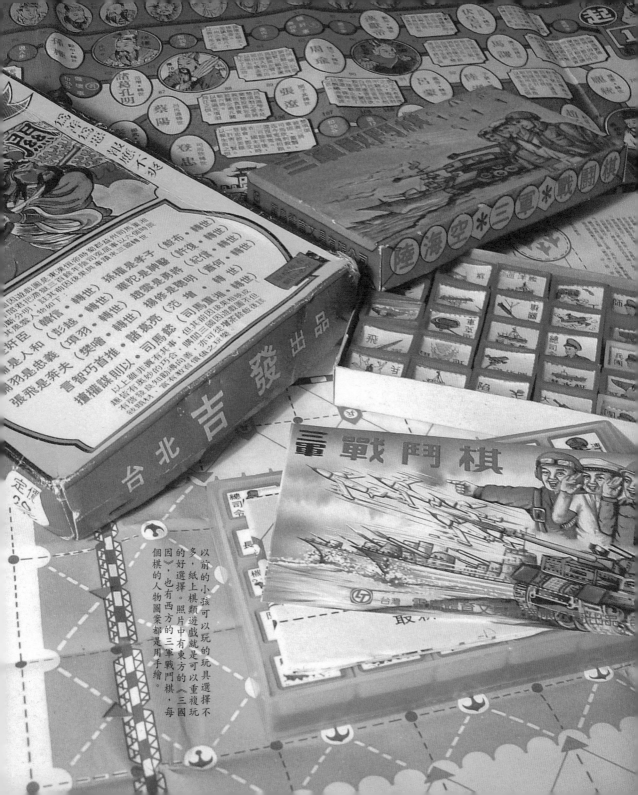

以前的小孩可以玩的玩具選擇不多，紙上棋類遊戲就是可以重複玩的好選擇。照片中有東方的三軍戰鬥棋、《三國因》，也有西方的三軍戰鬥棋，每個棋的人物圖案都是用手繪。

並告說他壞人們為了要奪取王位千方百計要陷害他，漢利聽很生氣快心幫助王子

漢利和藍呢正危急時趕緊合了戒子請蘇仙出來幫忙

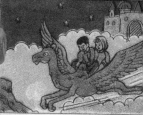

藍呢和漢利騎着飛駝來到棺材

…和漢利騎着飛駝來到棺材堡

他們一起回到棺材堡

…一位王子正受刺客包圍很危險

發現一位王子正受刺客包圍很危

就從後面用石頭打中刺客救了王子

非常有趣的電視遊戲，轉動圓軸，電視就會出現連續的畫面，轉完也就看完了一齣迷你的卡通和連續劇。這齣《蘇仙和寶馬王子》很明顯的是台灣人自己拼湊的東西，故事、圖案很直接生動。後期還有在電視盒裡面附上糖果的，叫做電視糖。

漢利就從後面用石頭打中刺客救了

寶馬王子及時出現要救王后

寶馬王子感謝蘇仙他們的幫助

非常生氣下令要圍殺漢利和藍呢

最後壞人還是被蘇仙打得東倒面歪

刺客非常生氣下令要圍殺漢利和藍

並告說他壞人們為了要奪取王位千方百計要陷害他，漢利聽很生氣快心幫助王子

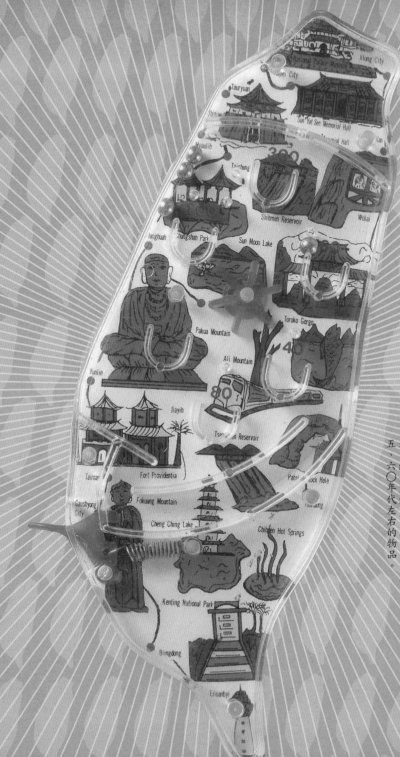

▲這個台灣圖案的彈珠台造型很特別，裡面各地的風景名勝寫的都是英文，所以應該是賣給外國觀光客的紀念品吧？約為民國五、六○年代左右的物品。

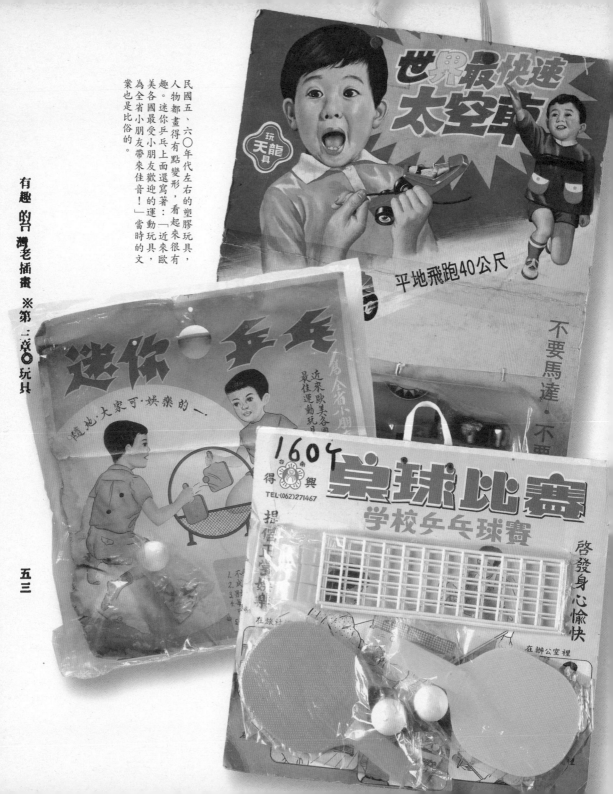

民國五、六〇年代左右的塑膠玩具，人物都畫得有點變形，看起來很有趣。迷你乒乓上面還寫著：「近來歐美各國最受小朋友歡迎的運動玩具，為全省小朋友帶來佳音！」當時的文案也是比俗的。

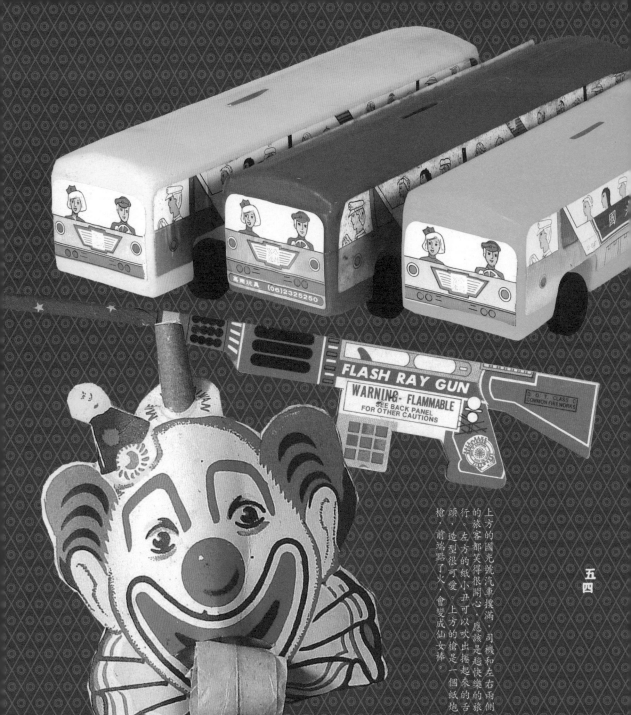

FLASH RAY GUN

WARNING - FLAMMABLE
SEE BACK PANEL
FOR OTHER CAUTIONS

D. O. T. CLASS C
COMMON FIRE WORKS

萬南玩具 (06)2325250

國

上方的國光號汽車擠滿，司機和左右兩側
的旅客都笑得很開心，應該是趟快樂的旅
行。左方的紙小丑可以吹出捲起來的舌
頭，造型很可愛。上方的槍是一個紙炮
槍，前端點了火，會變成仙女棒。

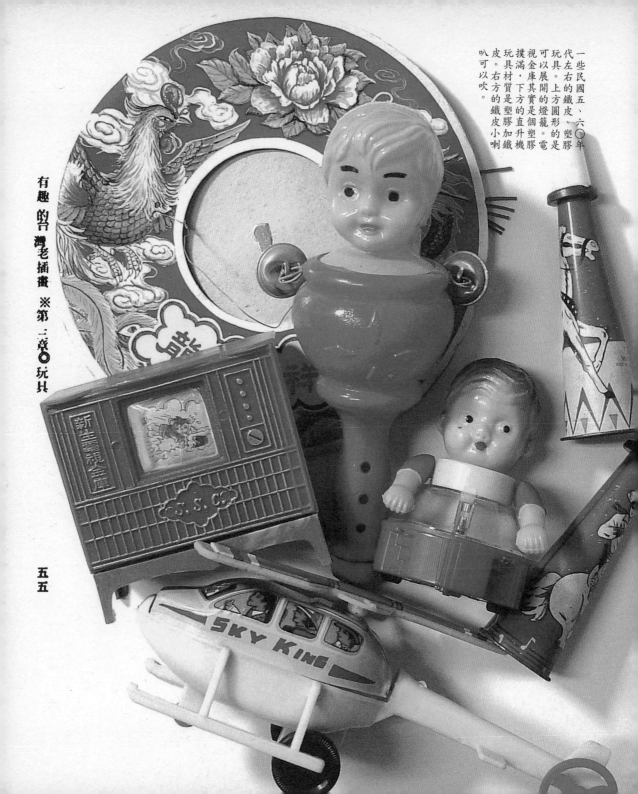

一些民國五、六○年代左右的鐵皮、塑膠玩具。左右上方圓形的是可以展開的燈籠。電視金庫其實是個塑膠加鐵皮玩具材質，下方的直升機撲滿是塑膠加鐵皮玩具。右方的鐵皮小喇叭可以吹。

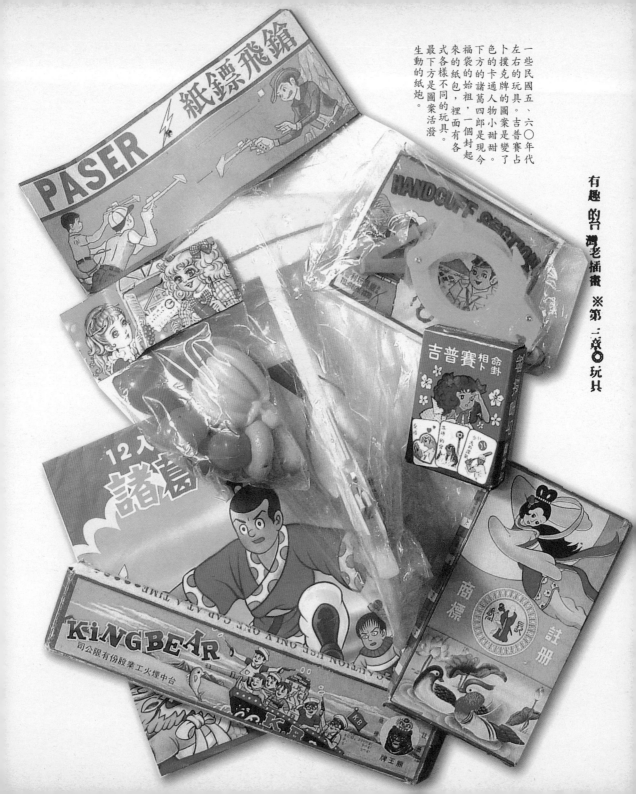

一些民國五、六〇年代左右的玩具。吉普賽占卜撲克牌的圖案是變了色的卡通人物小甜甜，下方的諸葛四郎是現今福袋的始祖，一個封起來的紙包，裡面有各式各樣不同的玩具。最下方是圖案活潑生動的紙炮。

迷你飛彈槍

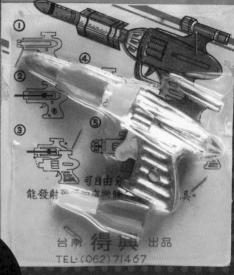

四種民國五、六○年代左右的塑膠製玩具。左方的小蜜蜂風箏,卻長了一對大蝴蝶的翅膀,原來小蜜蜂一直在找的媽媽是一隻蝴蝶。

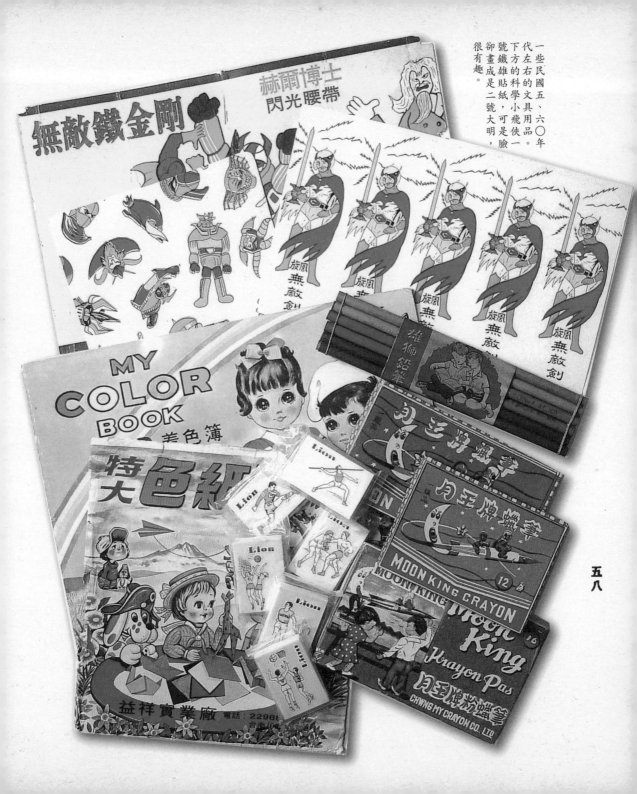

一些民國五、六〇年代左右的文具用品。下方的科學小飛俠貼紙，可是一號鐵雄畫成是二號大明，臉卻很有趣。

無敵鐵金剛

赫爾博士
閃光腰帶

旋風無敵劍

MY
COLOR
BOOK
美色簿

特大色紙

益祥實業廠

雄獅鉛筆

月王牌蠟筆

MOON KING CRAYON

MOON KING
Krayon Pas
月王牌粉蠟筆
CHNNG MY CRAYON CO. LTD

五八

特選鋼材

手牌彩色

堅固耐用

超級小刀

MASTER

KNIFE

歷史悠久

信用保証

註冊　　　商標

順德工業股份有限公司出品

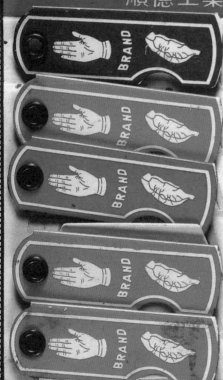

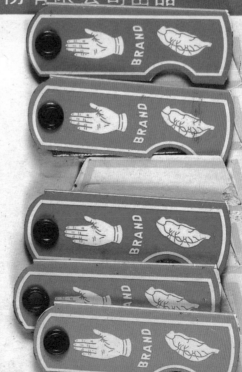

民國五、六○年代的手牌超級小刀，刀面上的手和台灣logo很有本土味，線條造型也很飽滿優美。

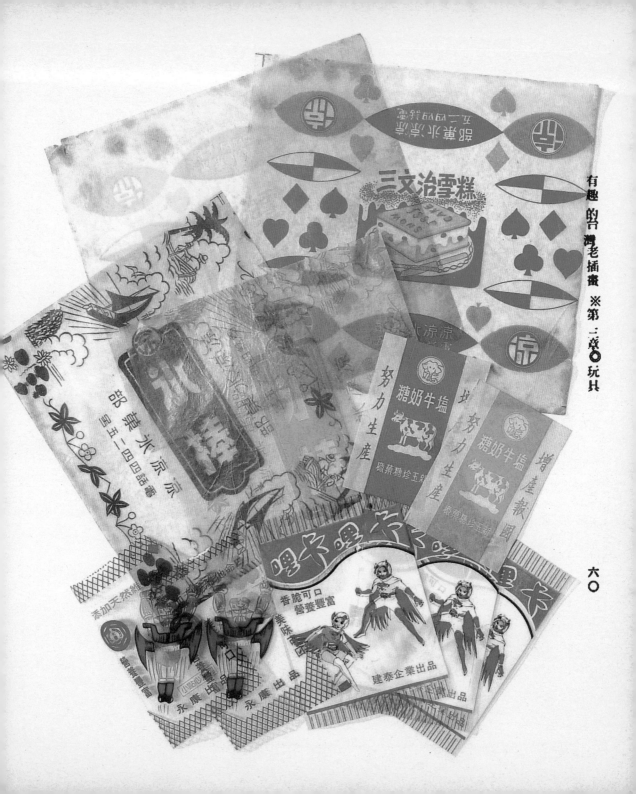

三文治雪糕

糖奶牛塩
努力生産
新玉珍糖菓廠

糖奶牛塩
努力生産
新玉珍糖菓廠

增産報國

涼菓水涼京
電話二四五三號

香脆可口
營養豐富
美味可口

建泰企業出品

添加天然維他命

富豐菓業廠
永康出品

富豐菓業廠
永康出品

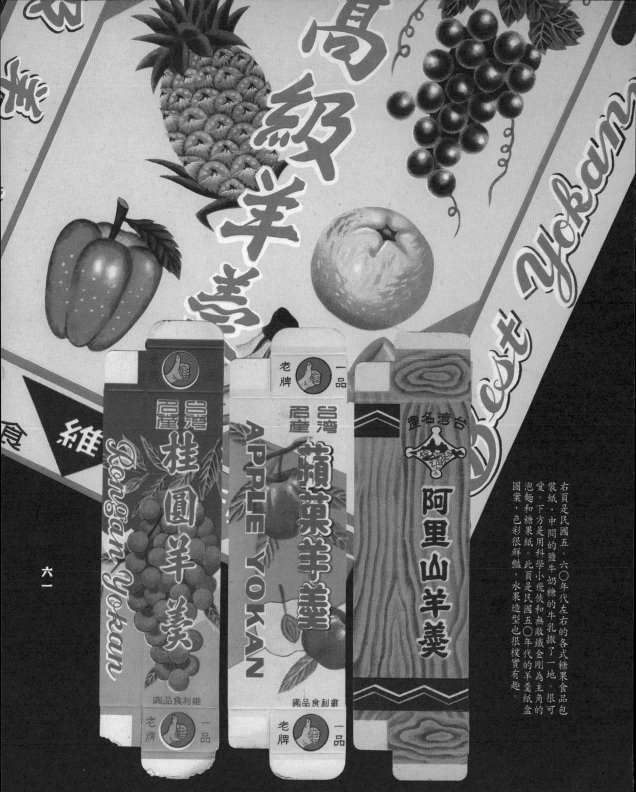

高級羊羹

Best Yokan

台灣尾產 桂圓羊羹 Kongan Yokan

台灣尾產 APPLE YOKAN 蘋菓羊羹

台湾名産 阿里山羊羹

老牌 一品

老牌 一品

廠品食利維

廠品食利維

老牌 一品

老牌 一品

六一

右頁是民國五、六〇年代左右的各式糖果食品包裝紙，中間的鹽牛奶糖的牛乳搬了一地，很可愛。下方是用科學小飛俠和無敵鐵金剛為主角的泡麵和糖果紙。此頁是民國五〇年代的羊羹紙盒圖案，色彩很鮮豔，水果造型也很樸實有趣。

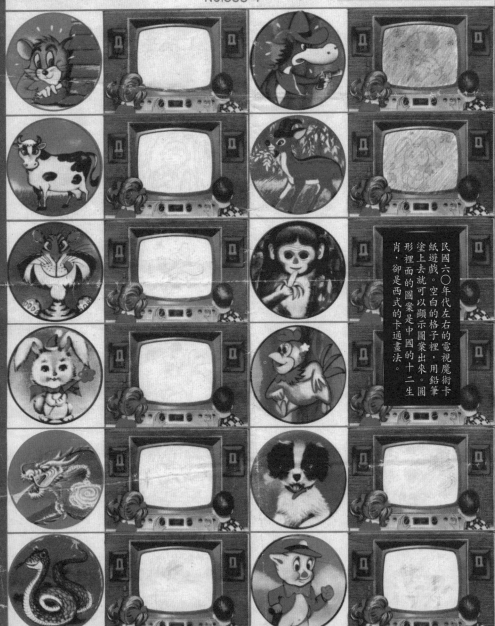

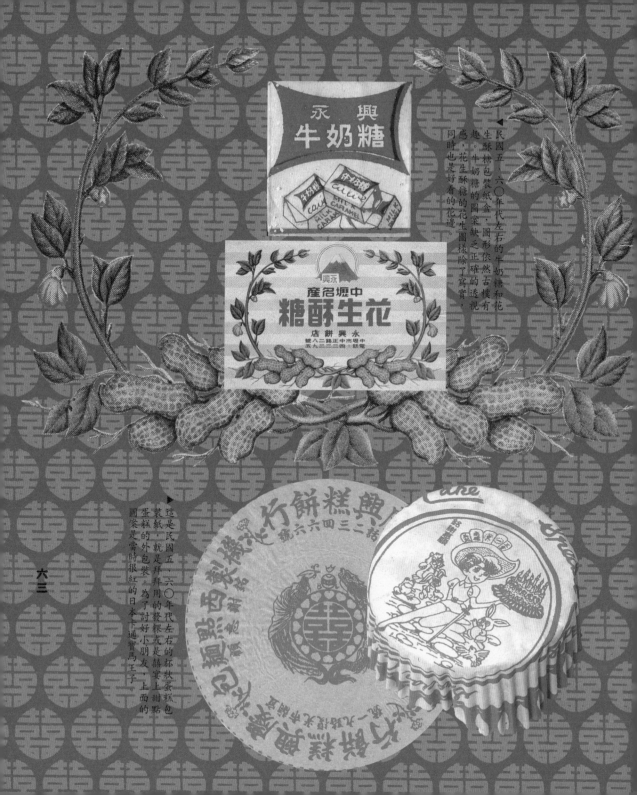

▶民國五、六〇年代左右的牛奶糖和花生酥糖包裝紙盒，圖形依然古樸有趣。牛奶糖的圖案缺乏正確的透視感，花生酥糖的花生圖樣除了寫實，同時也是好看的花邊。

▶這是民國五、六〇年代左右的杯狀蛋糕包裝紙，就是拜科用的發粿或是囍安上甜點蛋糕的外包裝。為了討好小朋友，上面的圖案是當時很紅的日本卡通寶馬王子。

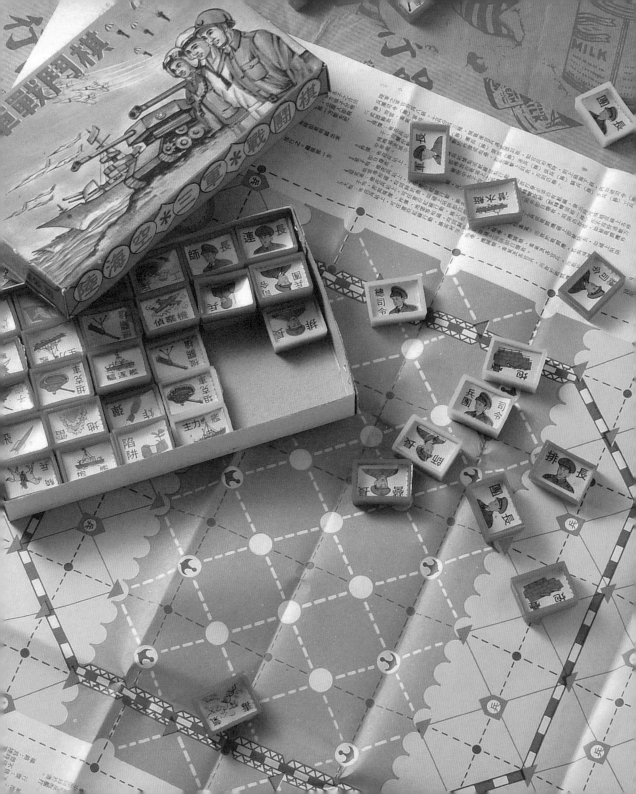

第四章◎藥包

丸成飯莊：一

大新飲食店阿鄰嫂……金泉里露市巷29號……23179

中華餐廳：一

文采小吃店……林森路27號之3……26354
水晶宮海鮮園：一

牛家莊牛肉爐：一

早年台灣醫療系統不普遍、發達，所以家家戶戶都有一個寄藥袋放置一些基本的藥品，如感冒藥、止瀉藥等等應急，這些藥包為了讓當時沒受過教育的老人家也能知道是什麼藥，所以就用簡單明瞭的插畫來表現，讓這些藥包看起來像是看圖說故事，非常的有趣。

這兩頁都是民國四、五〇年代左右，各家藥廠的寄藥袋封面，圖案有些很優美，有些很直接，有些又很一板一眼。當時攝影技術不普遍，要表示一個藥廠還要用盡的，缺之正確透視法的建築看起來更腳踏實地。

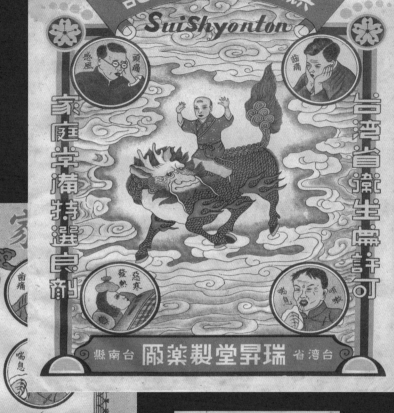

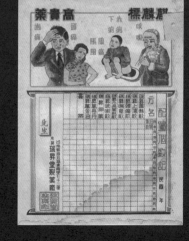

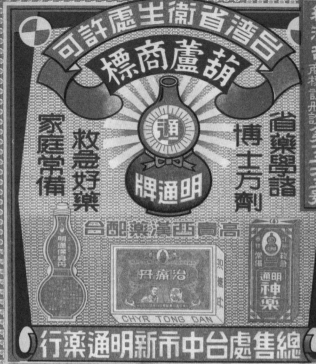

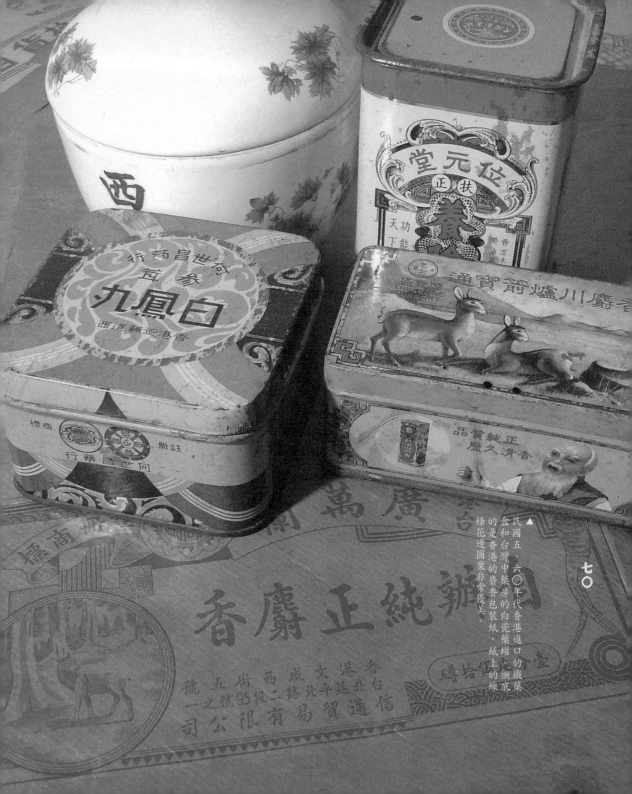

民國五、六〇年代香港進口的鐵藥
盒和台灣中藥房的白瓷藥罐，視底
的是香港的麝香包裝紙，紙上的綠
條花邊圖案非常優美。

七〇

▶
▼
三張民國五〇年代寄藥包裡面小藥包的展開包裝。除了豐富的圖案，還有每種藥方的使用方法和成份說明。最下方《瑞昇風熱散》畫面中被冰袋冰敷的女人表情竟然還微微笑著，實在很特別。

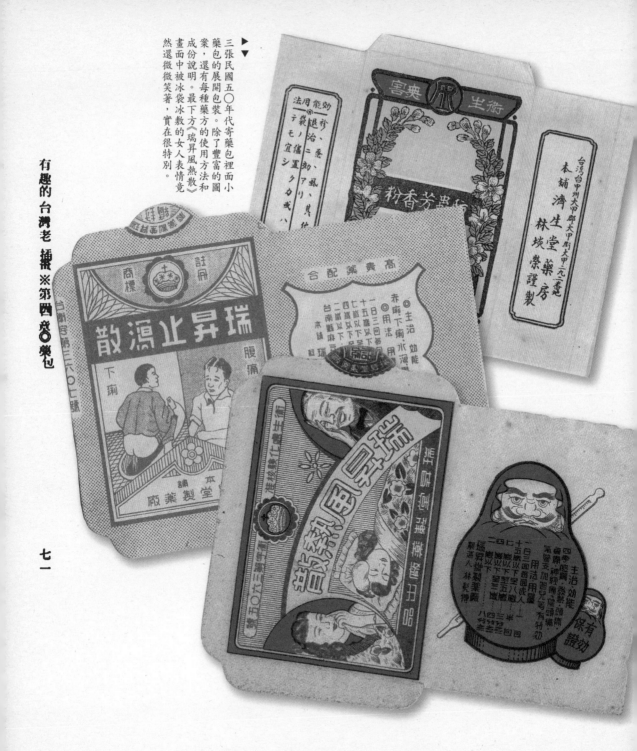

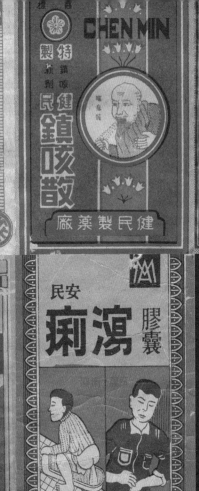

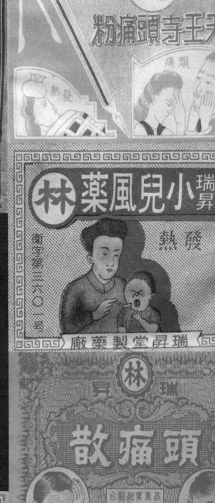

這些都是寄藥包裡面的小藥包，嬰兒用藥就畫嬰兒、頭痛就畫頭痛、咳嗽就畫咳嗽，再理所當然不過了。這些小藥包的圖案鮮豔豐富，造型表情生動有趣，相當具有收藏的價值和趣味。

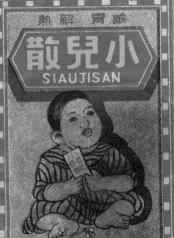

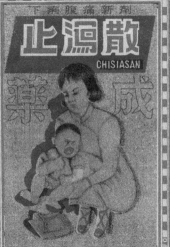

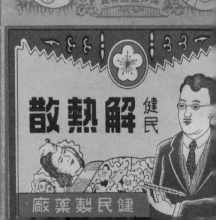

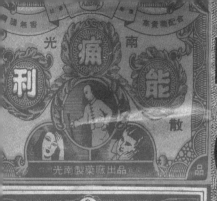

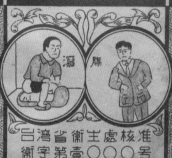

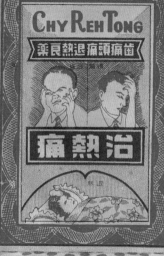

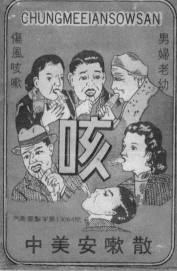

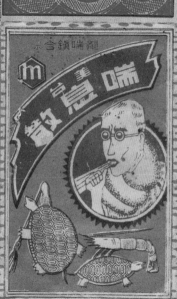

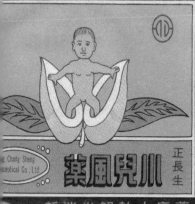

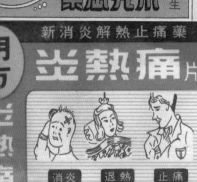

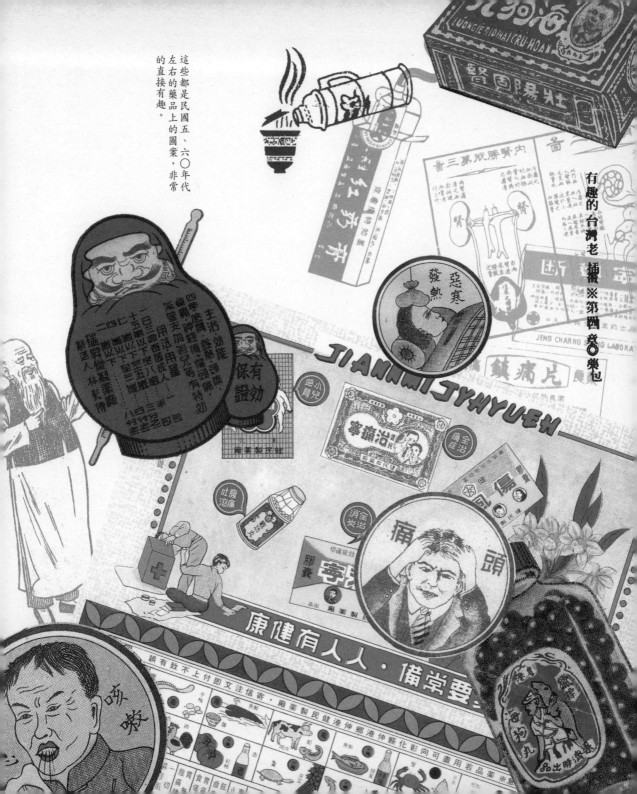

這些都是民國五、六○年代左右的藥品上的圖案，非常的直接有趣。

有趣的台灣老 籤※第四回◎藥包

▶黑矸標驚風散是民國五、六○年代左右很有名的藥，給小嬰兒吃的，藥本身包裝質地異常精緻，簡直是超乎當時的水準。黑色矸瓶的造型很優美，小孩線條畫也很可愛。

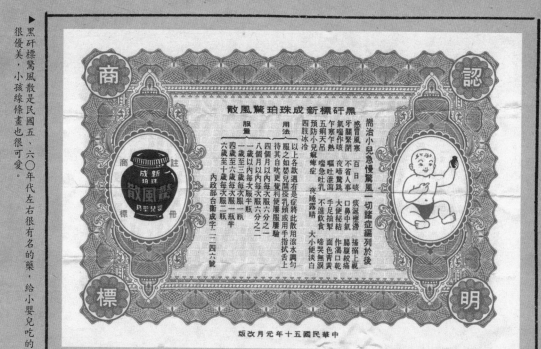

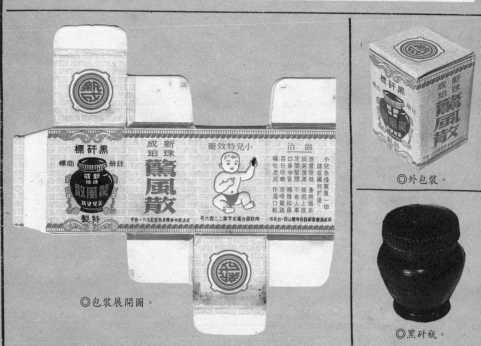

◎包裝展開圖。

◎外包裝。

◎黑矸瓶。

TIEN SAU TONG
29, NGAN MOK ST.
Hong Kong

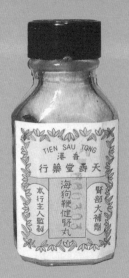

▲民國五、六○年代香港進口的海狗丸，包裝上畫著一家和樂融融，暗喻這是男性藥品。

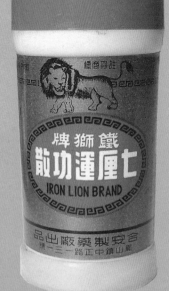

▲民國五、六○年代左右的保心安油，產品logo穿肚兜的小男童很可愛，整個瓶裝設計也充滿飾美感。獅牌七厘運功散，鐵裝瓶身的獅子logo就變形，更離譜的是和瓶蓋頂端的一的獅子圖案還不同一隻獅子。

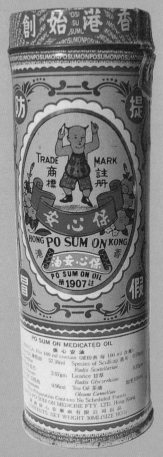

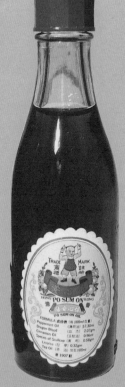

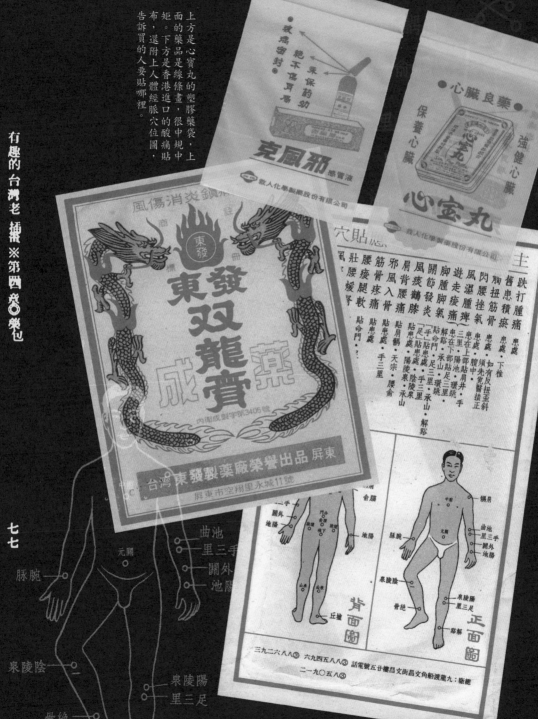

有趣的台灣老 播※第四章○樂包

七七

上方是心寶丸的塑膠藥袋，上面的藥品是線條畫，很中規中矩。下方是香港進口的酸痛貼布，還附上人體經脈穴位圖，告訴買的人要貼哪裡。

◉戒痛密封◉
◉絕不傷耳鼓◉
永保藥效

克風邪 愈管液

數人化學製藥股份有限公司

◉心臟良藥◉
保養心臟 強健心臟

心宝丸

義人化學製藥股份有限公司

風傷消炎鎮痛

東發

東發双龍賓成菜

內衛成製字第3406號

台灣東發製藥廠榮譽出品 屏東

屏東市空翔里永成11號

穴貼應

主

跌打腫痛 患處
舊患積瘀 患處
胸肋筋骨 下椎
閃腰挫氣 如有及扭歪斜
風濕腫痹 須先紮腿擒正
遊走痠痛 患處
腳腫脚氣 三里 上部貼患外
關節發炎 患處 在足上部貼膝井 手
風痰鶴膝 承山 環跳
肩背痠痛 貼命門
邪風入骨 解谿
筋骨痠痛 貼肩髃
腰腿痠軟 貼患處〔足〕貼患處足三里 承山 解谿
壯腰援腎 貼患處足三里 承山
風腰腿軟 陽陵泉 承山
 天宗 腰俞
 手三里

曲池
里三手
關外
池陽

元關

脉腕

泉陵陰

泉陵陽
里三足

骨絕

俞膽
門合肩
池陽

丘墟
山承

背面圖

㈣八六二九三
㈣八八五四九六
話電號六廿權昌文街昌文角船渡龍九：廠總
㈣八五九○二一

隔肩
中脘
曲池
關外
池陽
元關

脉腕

泉陵陰

陽陵泉
里三足
踝解

正面圖

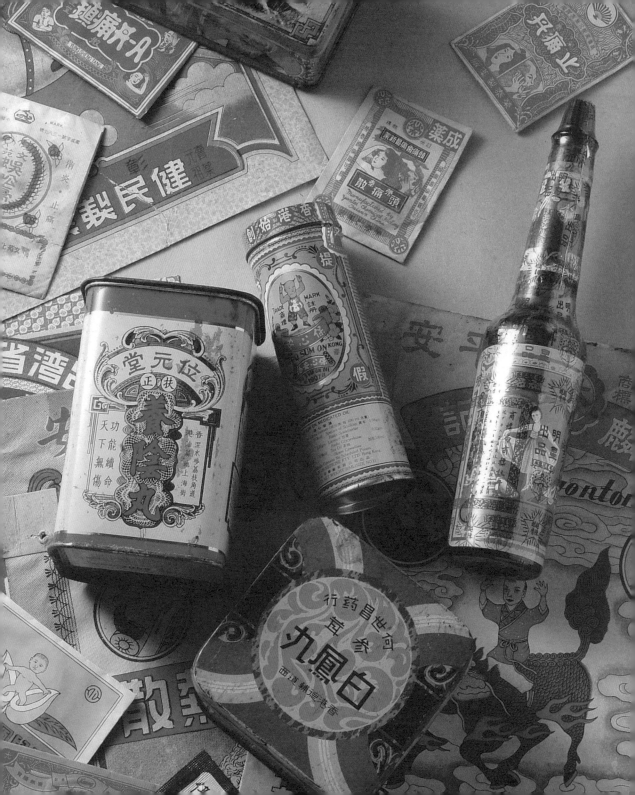

第五章◎商標廣告

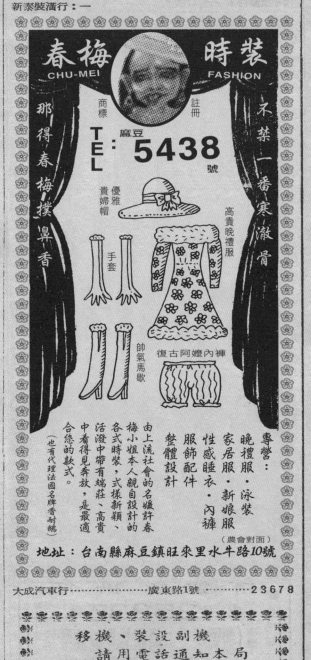

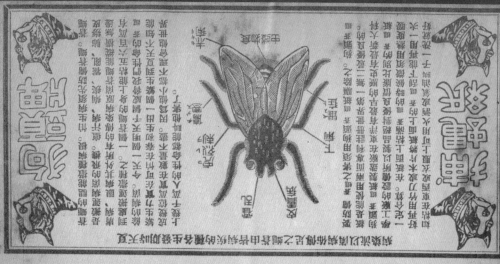

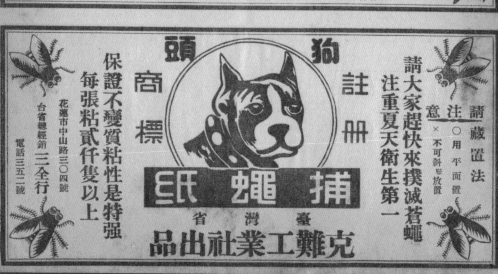

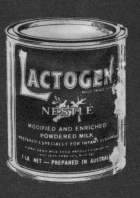

民國五〇年代左右的狗頭牌捕蠅紙，不知道捕蠅跟狗有什麼關係，不過這隻狗倒是畫得很忠實可愛，文案尤其有趣。下方是同時期的雀巢奶粉廣告圖案，當時各種醬油等瓶類商品畫起來都差不多這個樣子。

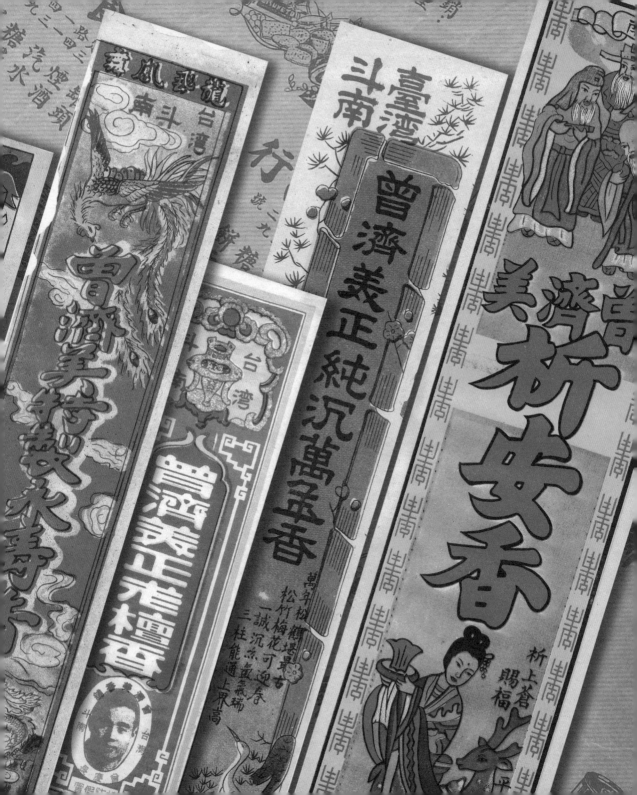

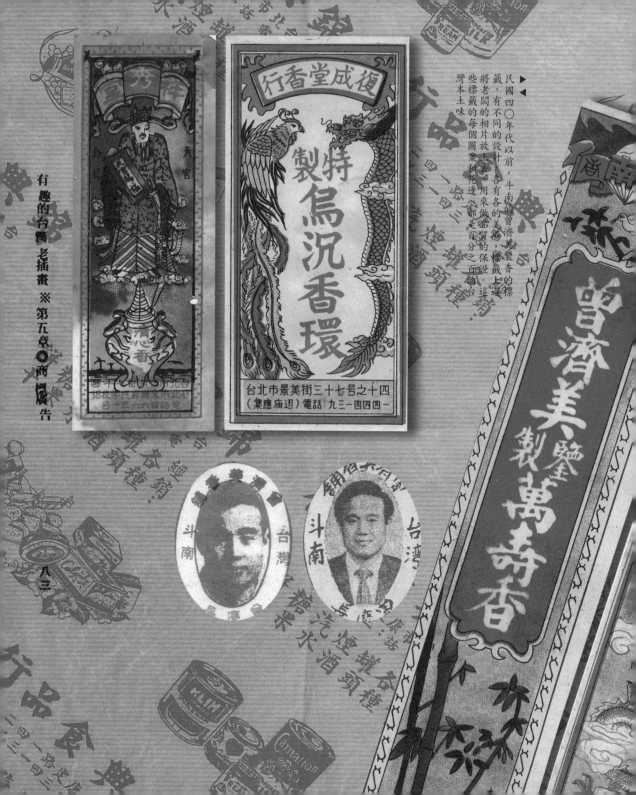

有趣的台灣老插畫　※　第五章●商標廣告

復成堂香行

特製鳥況香環

天官

萬芳壽

心香

台北市景美街三十七号之十四
（集應廟辺）電話一四四二三九

▶民國四〇年代以前，斗南的曾濟美製香的標
▶籤，有有不同的設計，各有各的美意，標籤上這
些標籤的每個圖案和花邊全部是百分之百的台
將老闆的相片放上去，用來做品質的保證，這
灣本土味

曾濟美製萬壽香

八三

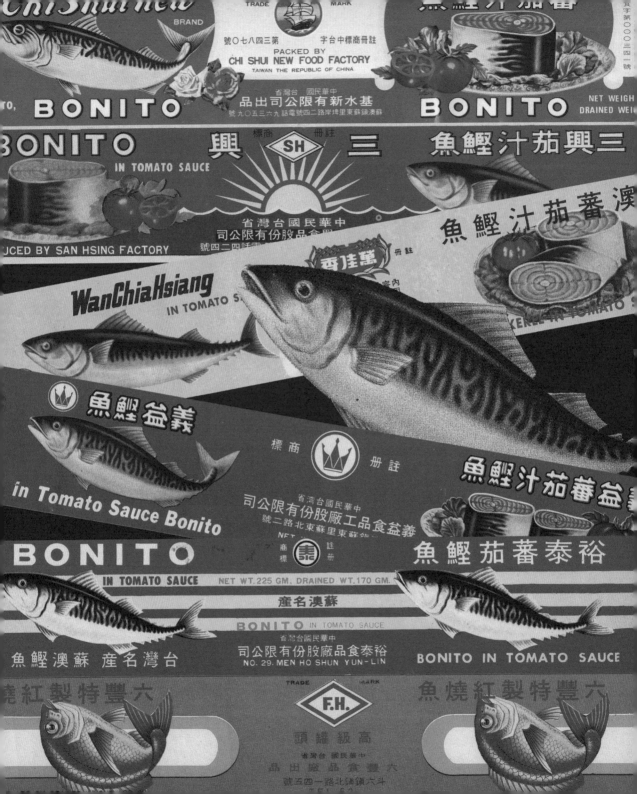

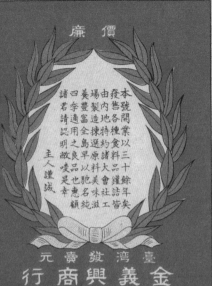

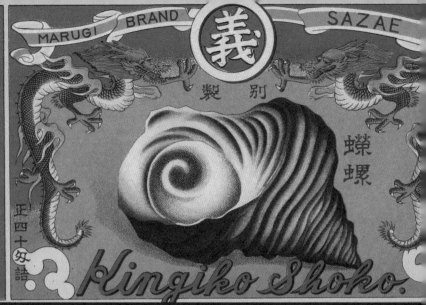

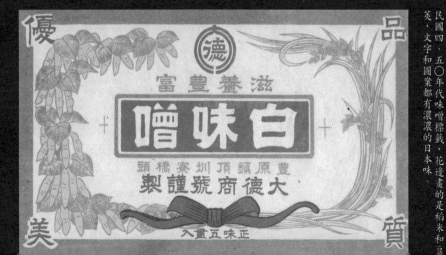

▲ 民國五〇年代左右的罐頭標籤，這些標籤到現在還可以在超級市場找得到，上面的魚畫得活蹦亂跳，很有實物的質感和美感。上方的蝶螺和青豆罐頭圖案也畫得很優美。

▲ 民國四、五〇年代味噌標籤，花邊畫的是稻米和豆英，文字和圖案都有濃濃的日本味。

八五

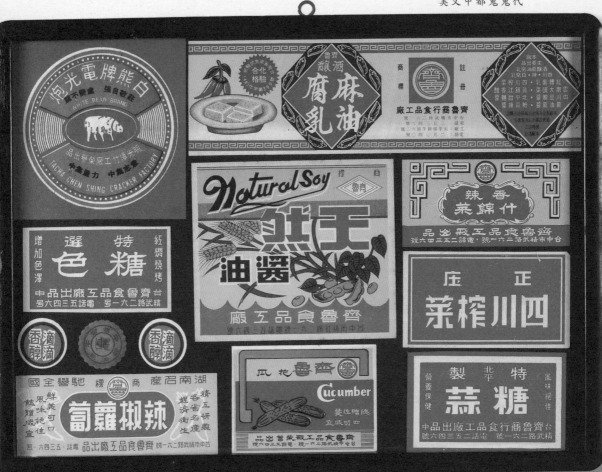

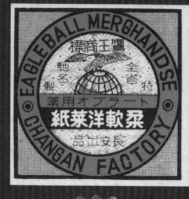

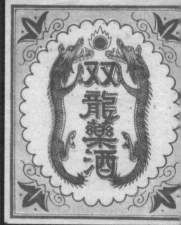

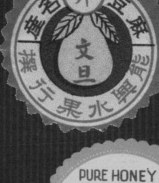

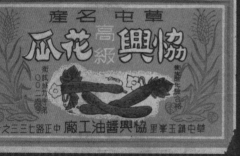

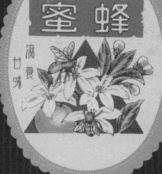

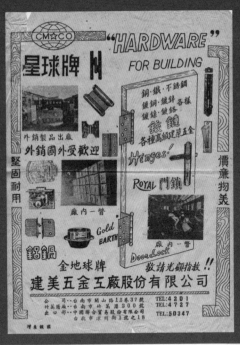

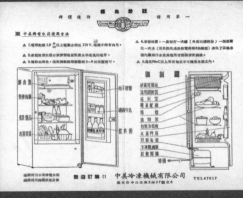

（上二頁）民國六十七年嘉義市一般家庭都貼在牆上的年曆。這上面有各式各樣商家的廣告，從圖案全部都是用手繪手寫的，有很多可愛的圖案。

（上）鐵工廠和電冰箱的廣告傳單，非常的沒有正確透視法。

（下）醫院的廣告傳單，連醫院外觀都是用畫的，還有把痔瘡的類型也明顯的畫出來。

（左頁）民國四十八年貼在牆上的一整年的農民曆，有各式各樣的生活節氣資訊，可算是一張式的農民曆。

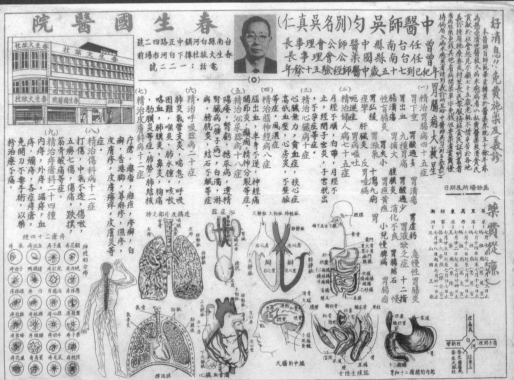

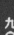

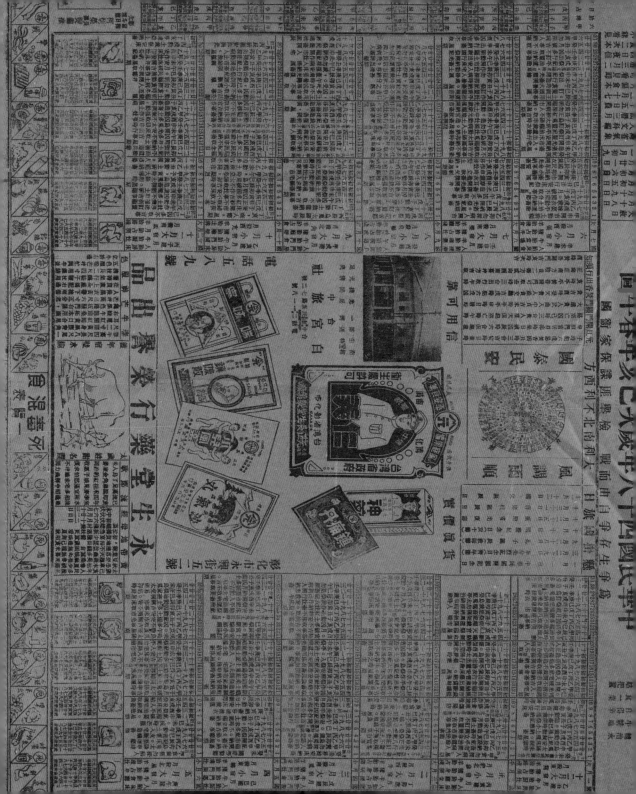

▲ 民國五〇年代的兒童車標鐵，有東方也有西式圖案。迪士尼的天王巨星米老鼠又被畫得變形了。

▲ 民國五、六〇年代的公賣局酒標，當時已經用金色去印製了。

第六章◎課本、學習用品

婦友煤氣有限公司‥‥‥‥‥光復路 140 號‥‥‥23345
婦友廚房器具行：一

莫基亞 MOKIA
※用科技完成統一大業※
二〇〇七最新款
攜帶式照相電話

可調整長度，新潮背帶，
附有高級照相機，可隨時拍照
話筒大，聽得清楚
新式話機，轉盤大，很好撥

※顏色有：
豬肝紅‥
黃瓜綠‥
金針黃‥

隨話機附送新潮梅花吊飾

※最新優惠，講一分鐘五毛起。同一鄉鎮鄉裡面互打不用錢。

小同 技術合作

全省經銷商
台北 天旺水電行 電話 123
台中 志成電器行 電話 456
高雄 梅花水電行 電話 789
水電工程包辦 歡迎新舊交換

嶺上煤氣行‥‥‥‥‥長治鄉嶺上村18號‥‥25090

緊急事務請利用
立即電話

理想工業股份有限公司屏東服務站：一

理想牌 瓦斯廚房 器具
棒吸棒油爐機
屏東服務中心
電話 26607
靜悄悄 電腦熱水器
屏東市民生路57巷49號

第一煤氣行：一
第一液化煤氣行 零及煤煤零氣 售件爐氣
電話 25050
陳應時
屏東市建國市場內 16 號

富三汽車行：一（加刊）
富三汽車行
大 新 煤 氣
電話 23898
屏東市民權路 56 號

賢豐行‥‥‥‥逢甲路2號之11‥‥25008
進興行‥‥‥‥公園西路92號‥‥24801
順光煤氣行‥‥‥‥廈門街48號‥‥23940
順利成行：一（加刊）

強靜
從此廚房油污一乾二淨！
富貴型 人人牌吸油機
憶洲實業有限公司榮譽出品
高雄市三民區九如二路49號 TEL.232837
屏東營業處：順利成行
TEL.23584 屏東市廣東路60號

新仕液化煤氣行‥‥‥復興路104號之7‥‥24345
瑞匯煤氣行‥‥‥長治鄉進興村60號‥‥25318
億昌液化煤氣行‥‥‥龍華里龍華124號之3‥24339

查詢電話號碼請撥「104」

新、速、實、簡、

國民小學

國語

第十一冊

編主館譯編立國

▲
看到這本國語課本，相信會引
五、六年級生遠遠的回憶，當時
教科書全省統一由國立編譯館
譯，所有的中小學生讀的都是這
樣的課本。

有趣的台灣老插畫 ※第六章〇課本、學習用書

九五

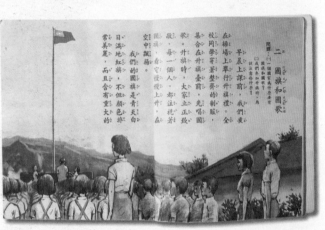

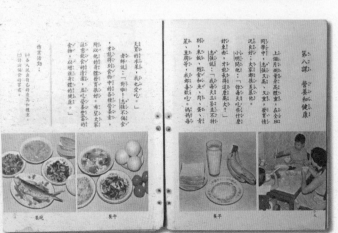

民國五、六○年代小學教科書。當時因為攝影器材和技術較不普遍，所以大部分都是用手繪的插圖來說明。

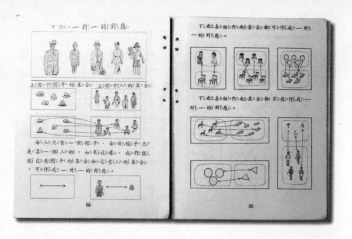

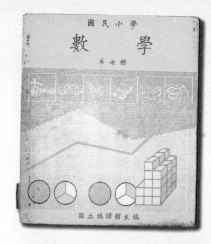

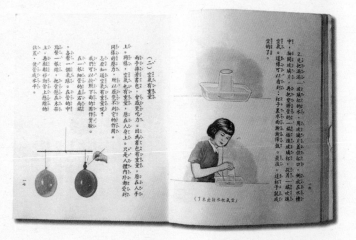

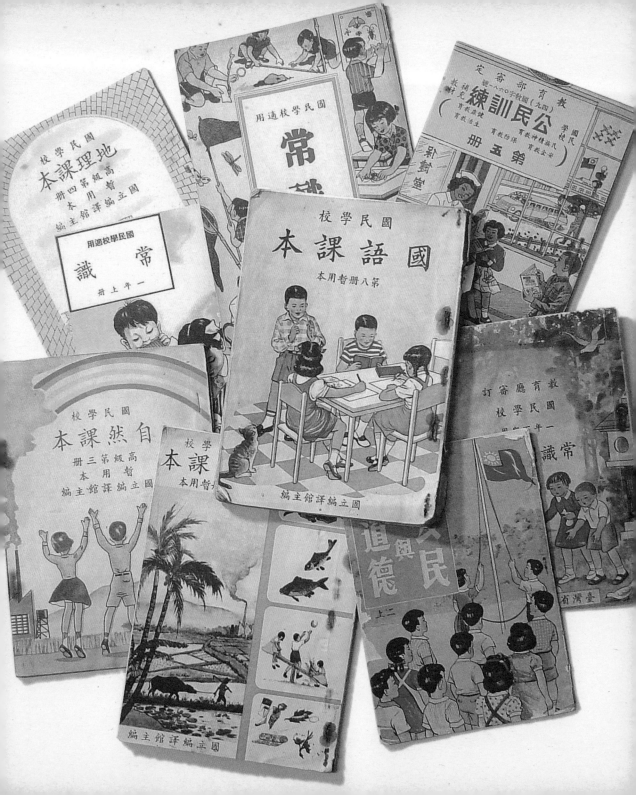

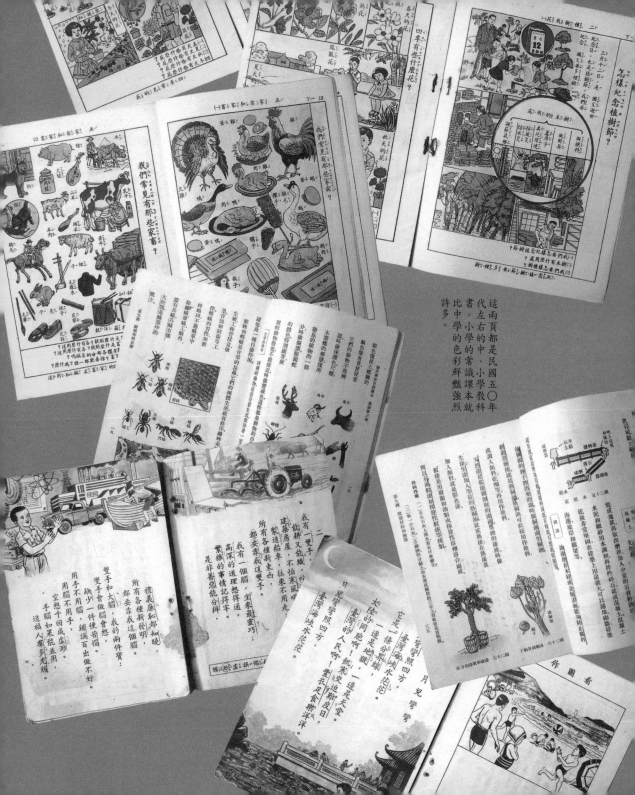

這兩頁都是民國五〇年代左右的中、小學教科書。小學的常識課本就比中學的色彩鮮艷強烈許多。

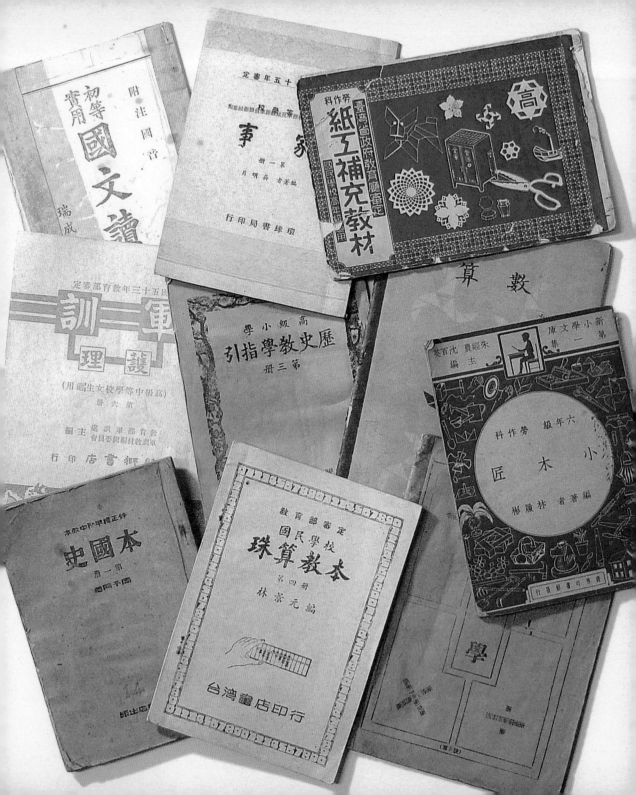

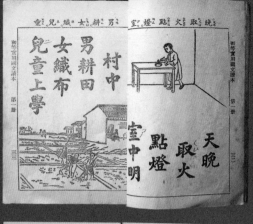

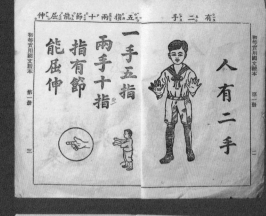

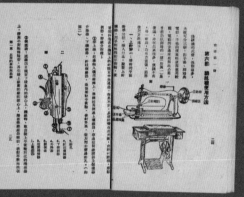

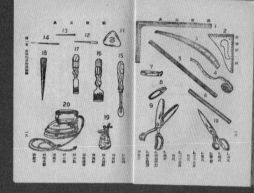

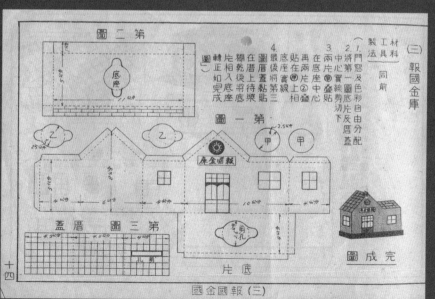

一〇一

十四

這兩頁是更早的民國三、四〇年代左右的中、小學教科書，當時都是黑白印刷，插圖也是黑色的線條稿。圖案更接近古書。

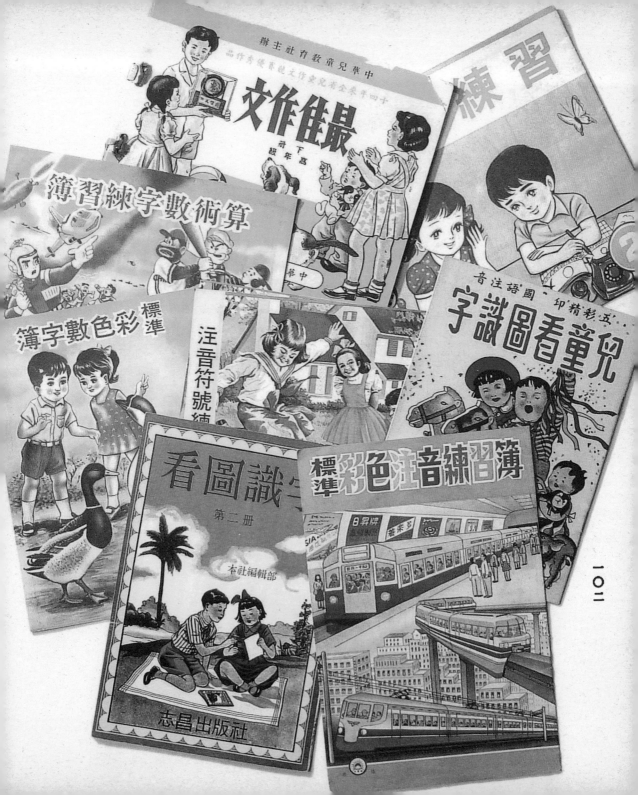

民國五〇年代給學齡前的幼童看圖識字的圖畫書，字大圖也大。

星 ㄒㄧㄥ

鐵 ㄊㄧㄝ

音注語國　印精彩五
兒童看圖識字
行印司公書圖化文

3

葉 一ㄝ

根 ㄍㄣ

燈 ㄉㄥ

鐘 ㄓㄨㄥ

豆 ㄉㄡ

菜 ㄘㄞ

下方的萬年簿是可以重複使用的，小朋友練習寫完，把塑膠紙往上一掀，又變回空白的又可以再次練習。早年台灣人真的是克勤克儉。

小朋友萬年簿

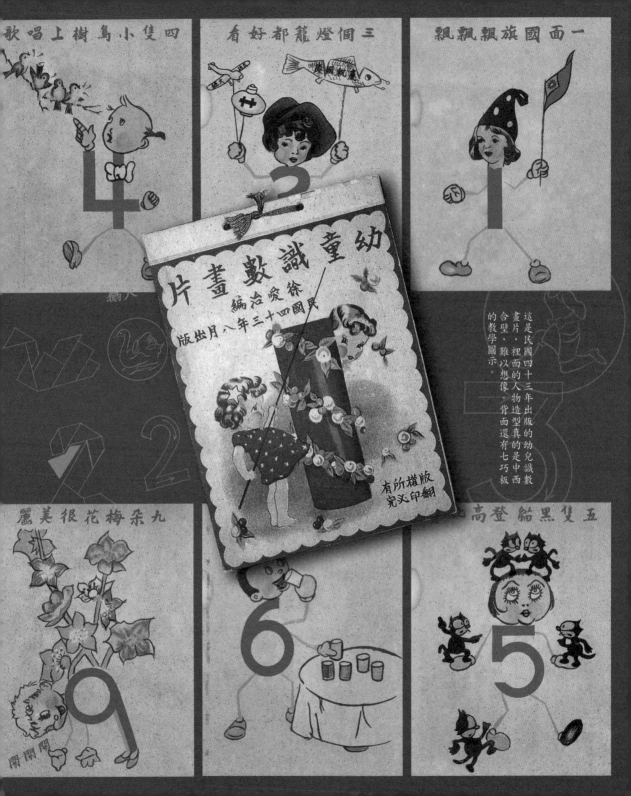

歌唱上樹鳥小隻四

看好都籠燈個三

飄飄旗國面一

麗美很花梅朶九

幼童識數畫片
徐愛冶編
民國四十三年八月出版

有版權所
翻印必究

九朶梅花很美麗

五隻黑貓登高

這是民國四十三年出版的幼兒識數畫片，裡面的人物造型真的是中西合璧，難以想像。背面還有七巧板的教學圖示。

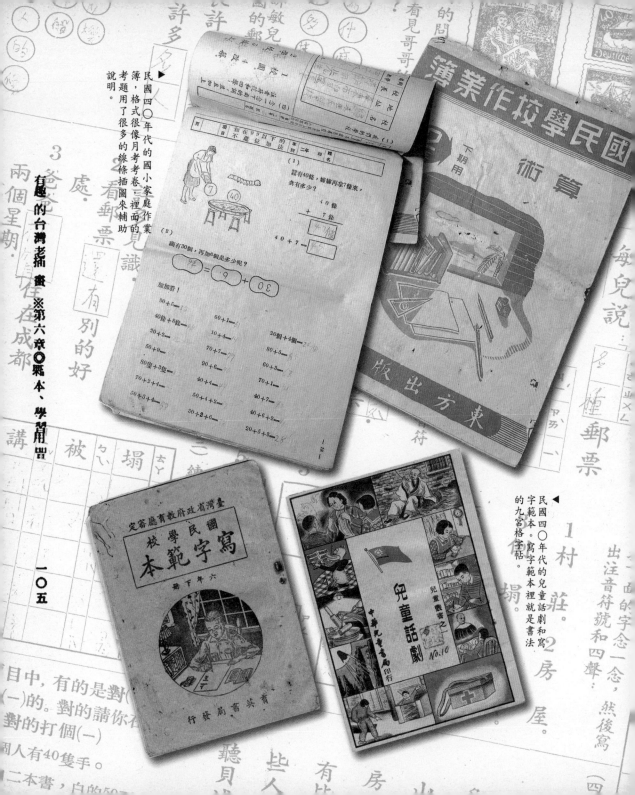

▶民國四〇年代的國小家庭作業簿，格式很像月考考卷，裡面的考題用了很多的線條插圖來輔助說明。

一〇五

▶民國四〇年代的兒童話劇和寫字範本。寫字範本裡就是書法的九宮格字帖。

毛巾　房屋

螞蟻

ㄈ　ㄇ

葡萄　蘋果

皮球

ㄆ

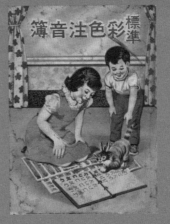

標準彩色注音簿

這是民國五、六○年代，給五、六歲的幼童學注音符號的注音簿。裡面每個注音符號都有相對插圖輔助說明。

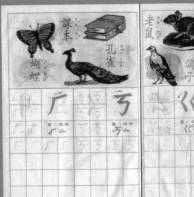

課本　老鼠

蝴蝶　孔雀　鴿子

ㄏ　ㄎ

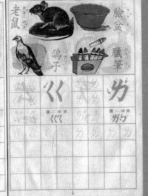

臉盆　臘筆

ㄍ　ㄌ

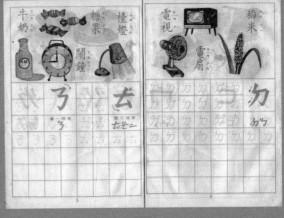

牛奶　糖果　檯燈　電視　稻米

鬧鐘　電扇

ㄋ　ㄊ　ㄉ　ㄋ

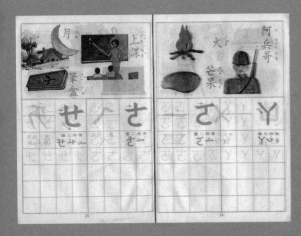

月　上課　火　阿兵哥

筆盒　芒果

ㄝ　ㄜ　ㄛ　ㄚ

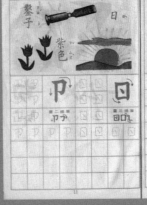

鑿子　日

紫色

ㄙ　ㄖ

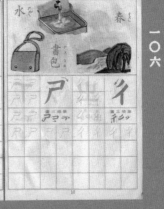

水　春

書包

ㄕ　ㄔ

蘿蔔

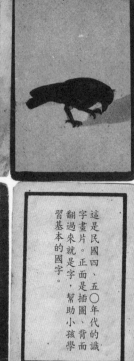

這是民國四、五○年代的識字畫片。正面是插圖、背面翻過來就是字，幫助小孩學習基本的國字。

— 22 —

窗

— 22 —

自然作業簿

生活與倫理作

數學作業簿（低）

國語作（高・中）

提早寫作簿

生字作業

社會作業簿

日記練習

寫字簿（高）

作

▲這些是現在的五、六年級生，在小學時一定都寫過的各式作業簿。每種作業簿有不同的格式和圖案，到現在我還不知道生字作業簿右邊那是一隻張著嘴的烏鴉嗎？

一○八

第七章◎刊物

勝農企業有限公司：一

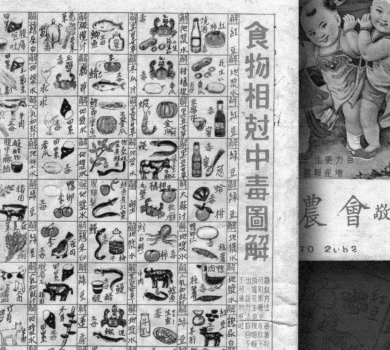

小時候我沒有什麼書可以讀，農民曆竟然伴我渡過漫長的童年歲月。台灣人的農民曆真的是古老文化和知識的結晶，裡面包羅萬象，各種民生知識應有盡有，圖案也很具台灣味。尤其是食物相剋中毒圖解，更是世界上絕無僅有。

一一二

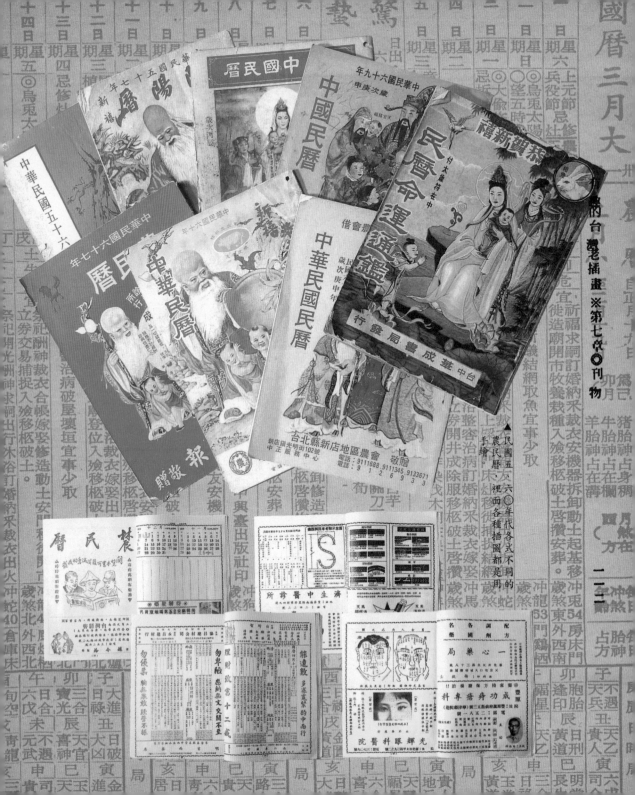

▲民國五〇、
六〇年代各式不同的
農民曆，裡面各種插畫都是用
手繪。

一二二

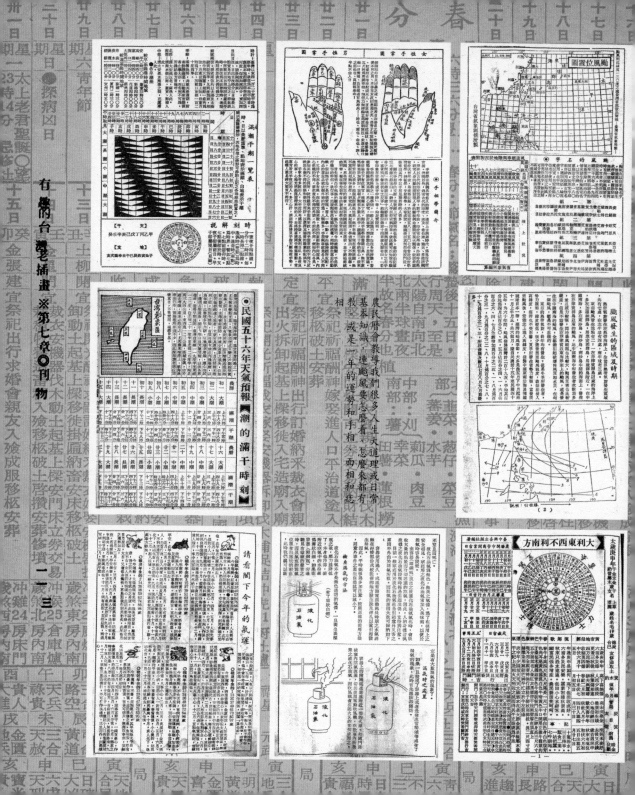

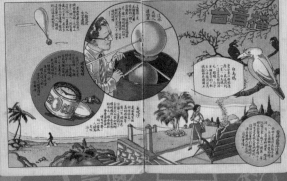

▲
民國五〇年代的兒童樂園
刊物，圖案很西式，有西
方聖經的感覺。

◀
民國五〇年代的新生兒童刊物，封面的
圖案讓人覺得紅遍亞洲的奈良美智原來
是來自台灣的。

▶
民國五〇年代的幼稚園讀本，
當時的課本裡面的插圖，媽媽
就一定要穿旗袍，爸爸一定要
穿白襯衫、打領帶。

幼稚園讀本

標準國音　七彩精印

大眾書局印行

ㄇㄚ˙ ㄇㄚ˙ ㄗㄠˇ
媽媽早

ㄅㄚˋ ㄅㄚˋ ㄗㄠˇ
爸爸早

民國六○年代的青少年讀物，以文字為主，右邊的插圖是已故國寶級老插畫、漫畫家陳定國先生的作品。在當時，他同時活躍於插畫和漫畫領域，作品富有中國繪畫傳統的精緻美感，繪製古典美女尤其擅長，插畫作品常以圖形構圖來呈現。

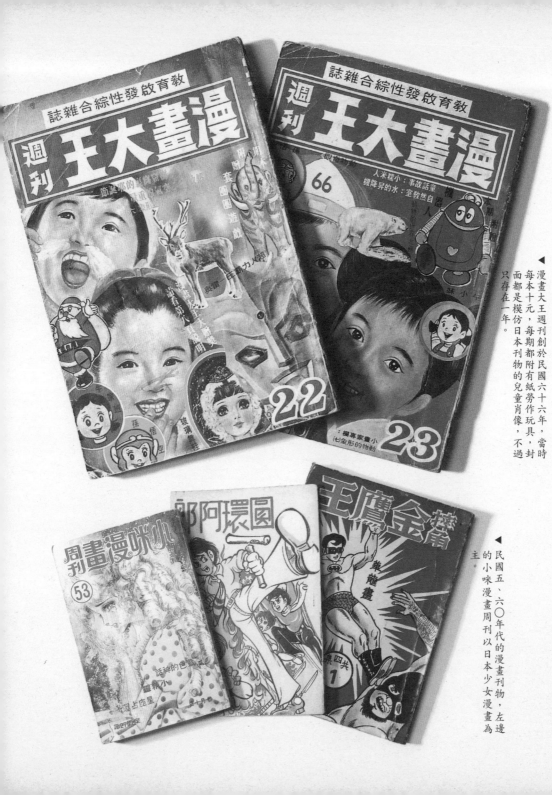

▶漫畫大王週刊創於民國六十六年，當時每本十元，每期都附有紙勞作玩具，封面都是模仿日本刊物的兒童肖像，不過只存在一年。

▶民國五、六○年代的漫畫刊物，左邊的小咪漫畫周刊以日本少女漫畫為主。

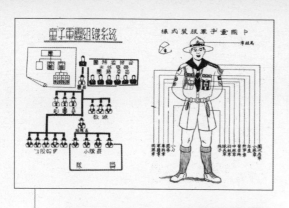

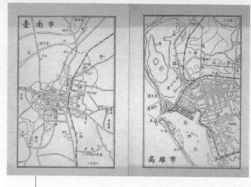

民國五、六〇年代左右的幾本小刊物，右上是隨身日記，裡面有一些生活資訊。右下是當時的英漢字典，裡面有許多手繪的插圖直接翻拷美國版本。左上是童軍日記，裡面有相關資訊。左下是要考駕照必備的手冊，裡面有相關的交通規則圖文。

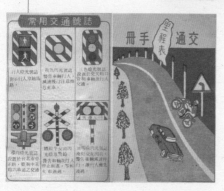

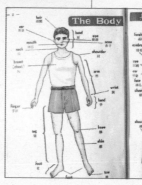

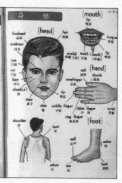

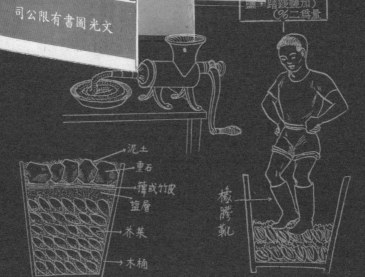

實用生活知識

人體解剖摺圖

文光圖書有限公司

▶ 民國五〇年代的人體解剖摺，裡面有長條形的人體構造圖。

▼ 民國五〇年代的食品加工書，教人如何自製食品，裡面有許多解說圖，看起來都很樸實有趣。

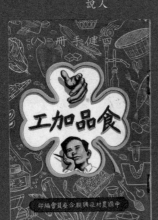

食品加工

四健手冊（八）

中國農村復興聯合委員會編印

第廿六圖 曬乾（在田間）

（加鹽踐踏，量為二％）

泥土
重石
籜或竹皮
鹽層
芥菜
木桶

橡膠靴

第廿七圖 入桶

一二八

▼
情書寶典裡面不但有教人用一些圖形來表達心意，也有如何稱呼心愛的人的建議，這些稱呼現在看起來簡直是匪夷所思。

▶
民國五○年代教人家寫書信的教科書，情書寶典的封面就有紅心，實用書信文範看起來就很一板一眼。

（書封）戀愛必備 情書寶典

（書封）李雪峯著 言文對照實用書信文範

甲：男子對女子的稱呼
○××我最親愛的大令（甜蜜式）
○我親親親愛的好妹妹（甜蜜式）
○×，我的香噴噴而多情熱烈的小大令（瘋狂式）－
○×，我千吻萬吻永不能忘的心肝（瘋狂式）
○我的小情人（甜蜜式）
○我最敬仰的女神，唯一的愛者（尊崇式）
○潔芳，我的可人兒（甜蜜式）
○我的心肝（甜蜜式）
○我的小寶貝（甜蜜式）
○×，我的小冤家（打情罵俏式）－
○我的小親親，（甜蜜式）
○×，我永遠相親相愛的心肝（甜蜜式）
○×妹，我無朝無夕不思念的妹妹（抒情式）
○世上唯一的純潔者，我心中的影兒（尊崇式）－

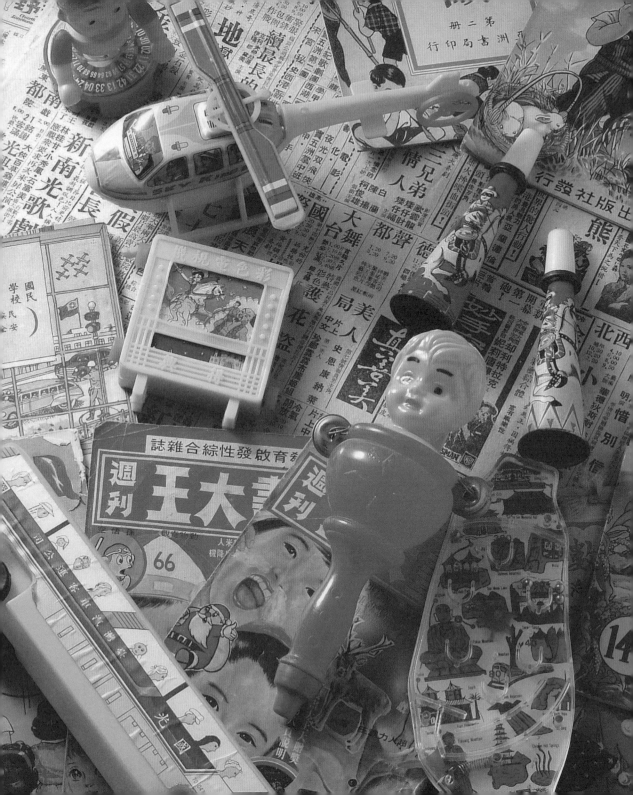

第八章 ◎ 生活用品

鞋滕利煤氣行…………新園鄉永和路70號…22526
順成煤氣有限公司………中正路99號之35……22456

（傢具類）

泉協發木器行…………延平路90號………22176
順成木器行：一

（運輸類）
◀汽車出租▶

東中汽車行：一

通話時間越短打通機會越多

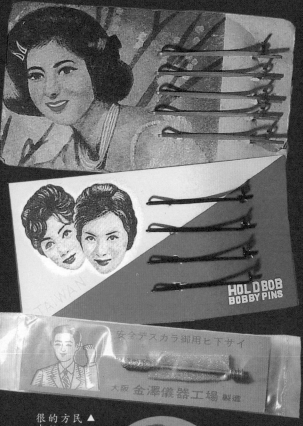

HOLD BOB
BOBBY PINS

安全デスカラ御用ヒ下サイ

大阪 金澤儀器工場 製造

▲

民國五、六〇年代的髮夾，下
方的耳掏，包裝圖案上的人笑
的很開心，可能是掏耳朵掏得
很爽快吧？

有趣的台灣老插畫※第八章◉生活用品

一二三

▶
幾十年的老牌子明星花露水，
包裝從裡到外都非常細緻華
麗，幾十年如一日，包裝都未
更換，跳舞的淑女姿態一貫的
優雅。

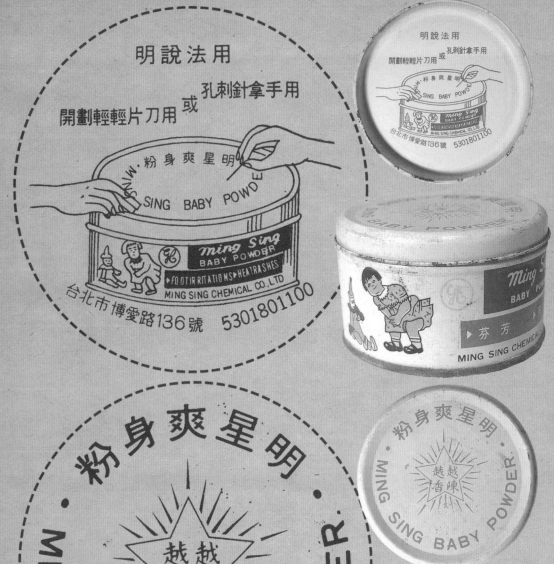

▲明星花露水的姊妹品明星爽身粉，罐底的星星圖樣很有古意，盒蓋裡教人如何打開爽身粉，竟然除了用手拿針刺，不知道還可以用什麼拿針。

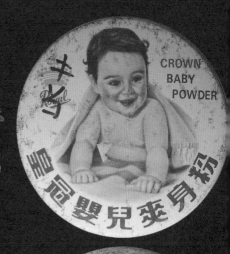

CROWN
BABY
POWDER

皇冠嬰兒爽身粉

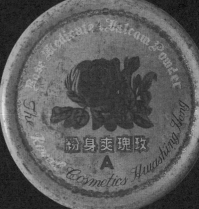

玫瑰爽身粉
A

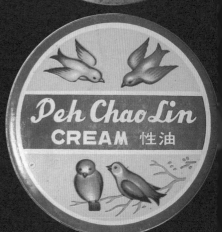

Peh Chao Lin
CREAM 油性

皇冠
中性痱子粉

活潑可愛寶寶‧你屬什麼生肖

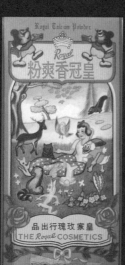

Royal Talcum Powder
Royal
皇冠香爽粉
皇家玫瑰行出品
THE Royal COSMETICS

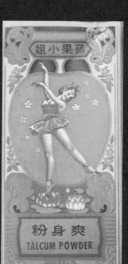

蘋果小姐
爽身粉
TALCUM POWDER

民國五、六○年代的皇冠痱子粉，環繞中間天使圖的竟然是中國的十二生肖，中西合璧再添一例。

民國五、六○年代左右的三個鐵盒罐蓋，圖案都很優美精緻。

民國五、六○年代左右的紙盒裝爽身粉，圖案完全走西式路線，又請來迪士尼的白雪公主和米老鼠助陣。

有趣的台灣老插畫※第八章◎生活用品

一二五

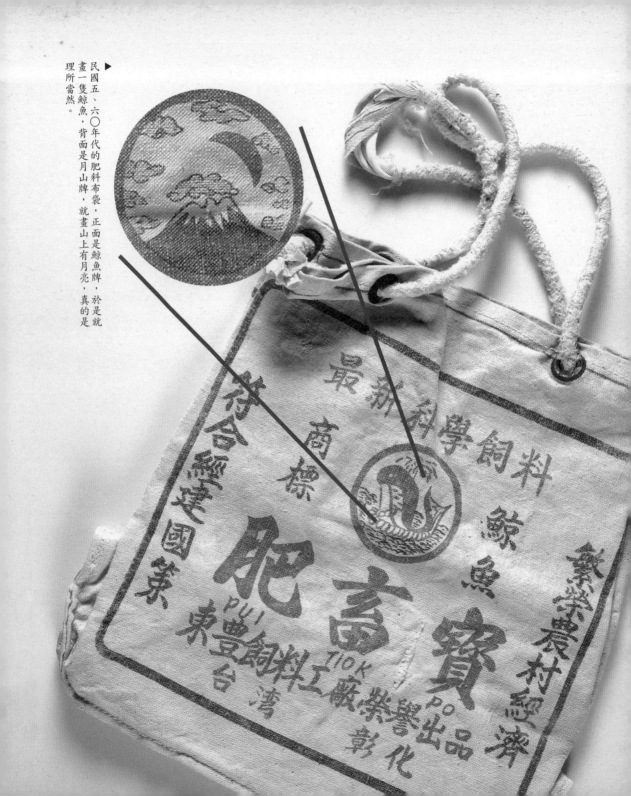

▶民國五、六〇年代的肥料布袋，正面是鯨魚牌，於是就畫一隻鯨魚，背面是月山牌，就畫山上有月亮，真的是理所當然。

最新科學飼料　鯨魚

符合標準品　商標

繁榮農村經濟

中國標準局

肥畜寶

PUI TIOK PO

東豐飼料工廠榮譽出品　台灣彰化

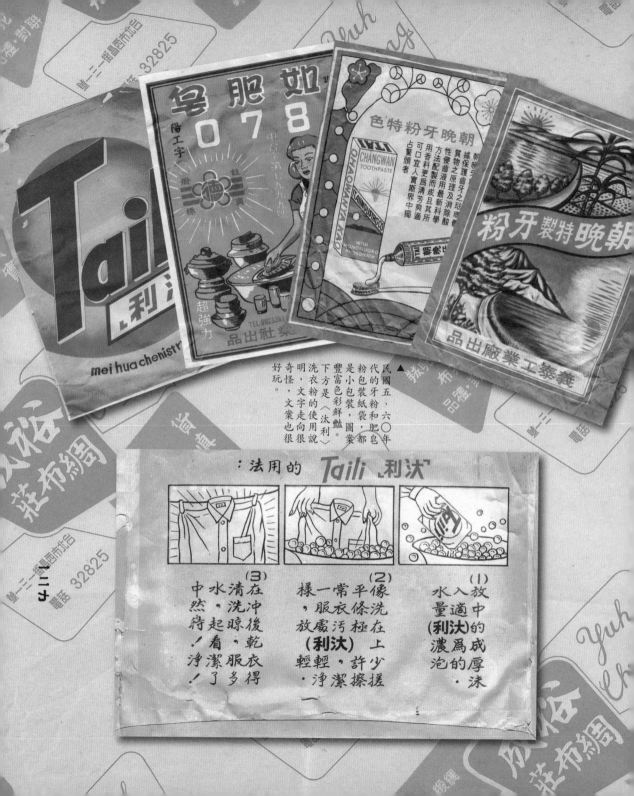

好玩。
明怪，文字走向很
洗衣粉的使用說
下方是《汰利》
豐富色彩鮮艷。
是小包裝，圖案
粉包裝紙袋，都
代的牙粉和肥皂
民國五、六〇年

▲

色特粉牙晚朝

如肥皂
078

粉牙製特晚朝

：法用的 Taili 利汰

(3)
中然待！淨！了
水，起看潔多得
在冲晾後，乾衣
清洗

(2)
樣，放屬(利汰)輕輕搓
服極上少許，淨潔擦
像平常洗衣條在

(1)
水量中的濃泡沫。
入適成厚
放(利汰)為

品出社樂

品出廠業工泰義

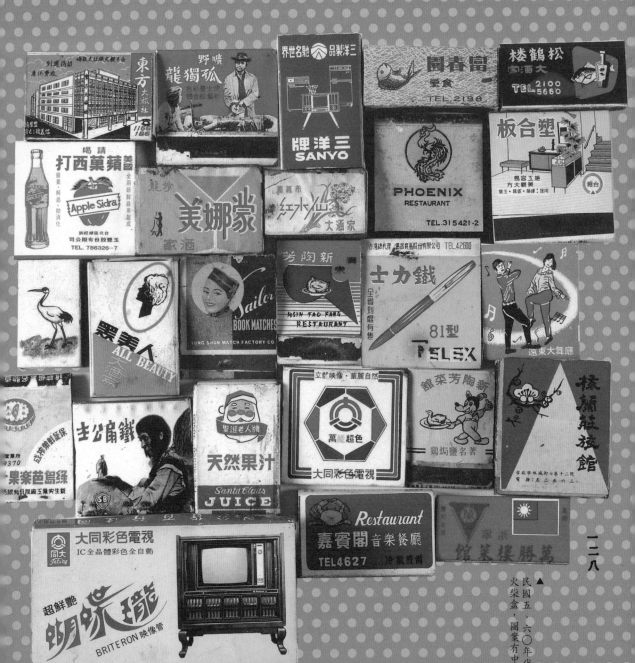

一二八

▲
民國五、六○年代的各式
火柴盒,圖案有中有西。

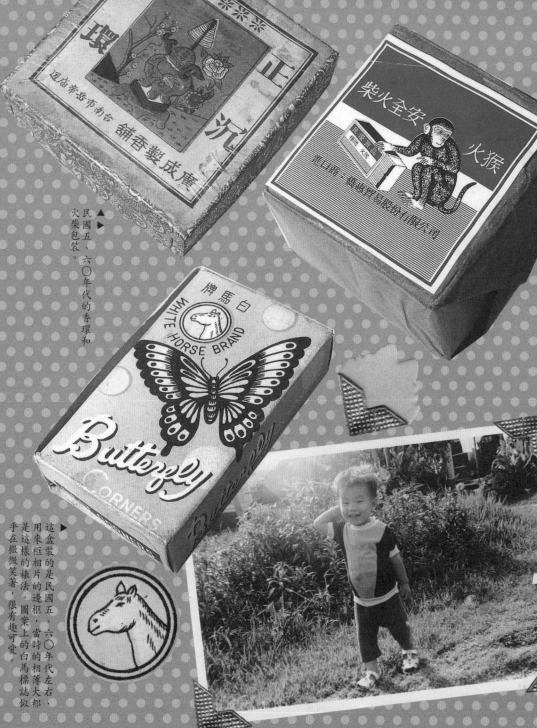

▲▶
民國五、六〇年代的香環和火柴包裝。

▶
這盒裝的是民國五、六〇年代左右、用來框相片的邊框。當時的相簿大都是這樣的裱法。圖案上的白馬標誌似乎在微微笑著，很有趣可愛。

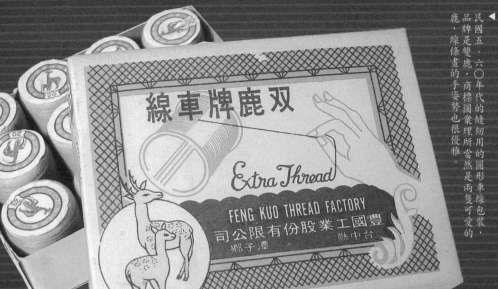

▶民國五、六〇年代的縫紉用的圓形車線包裝，品牌是雙鹿，商標圖案理所當然是兩隻可愛的鹿，線條畫的手姿勢也很優雅。

双鹿牌車線

Extra Thread

FENG KUO THREAD FACTORY
豐國工業股份有限公司
台中縣　　　潭子鄉

▶民國五、六〇年代的水壺，當時棒球圖案被廣泛的運用。左方是國中生的書包，包裝的塑膠套上畫有線條畫的書包和布鞋圖案。

中國象大

Boy-Baseball champion
台中　協和塑膠公司

一三〇

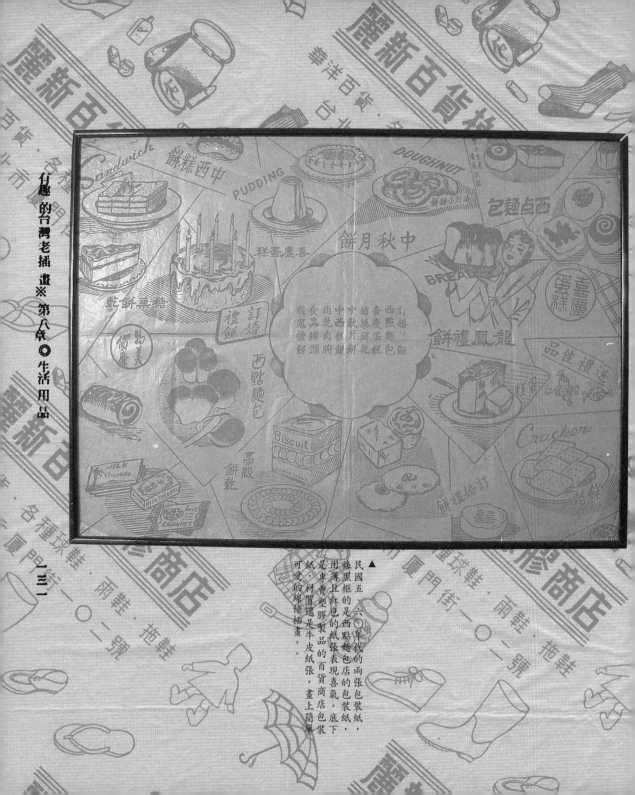

▲
民國五、六〇年代的兩張包裝紙，裱黑框的是西點麵包店的包裝紙，用薄且紅色的紙張表現喜氣。底下是專賣塑膠製品的百貨商店包裝紙，材質還是牛皮紙張，畫上簡單可愛的線條插畫。

成衣莊布綢

第一二一號昌南市北台

電話 32825

可用儥賣

信儥

絨呢・綢緞

布花

品禮・對聯

Yuh Cheng

電話 32825

第一二一號昌南市北台

鮮糖汽瑳桃杏鯣

千葉水酒菓籁

行号食興榮

鮮糖汽瑳桃杏鯣

千葉水酒菓籁

行号食興榮

鮮糖汽瑳桃杏鯣

千葉水酒菓籁

有趣的台灣老插畫 ※ 第八章 ○ 生活用品

▲民國五、六〇年代的三張包裝紙，下方的包裝紙
上還是有臉變形的米老鼠。

一三二

特製
香腸

囍

佳淡禮品

特製肉脯
上手肉脯
肉酥魚乾
香腸迴腸
其他肉類
特製加工
貨真價實
批發零售

應時禮品

第九章 ◎ 其他

◀ 牧　　　場 ▶

東港牧場：

東港牧場

電話：22251

高溫消毒　新鮮牛乳

東港鎮興東路2―3號

茂華漁牧場‥‥‥‥‥‥‥興東路88號之1‥‥22557

（漁　獵　類）

◀ 漁具・漁業 ▶

大豐船具店‥‥‥‥‥‥博愛街61號之9‥‥22428
吳太平‥‥‥‥‥‥‥‥新園鄉光復路1號‥22472

東盟企業股份有限公司：―

東盟漁網廠
東　盛　行

TEL..
22337
22137

張　國　加

◀ 營　業　項　目 ▶

耐隆漁網
尼龍單絲漁網　│製造販賣
沙網漁網

登記字號：2639

廠址‥東港鎮新生一路30號
營業地址‥東港鎮正平路188號

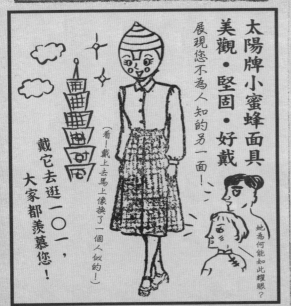

太陽牌小蜜蜂面具

美觀・堅固・好戴

展現您不為人知的另一面！

（看！戴上去馬上像換了一個人似的！）

她為何能如此耀眼？

戴它去逛一○一，大家都羨慕您！

智盛漁網廠股份有限公司：―

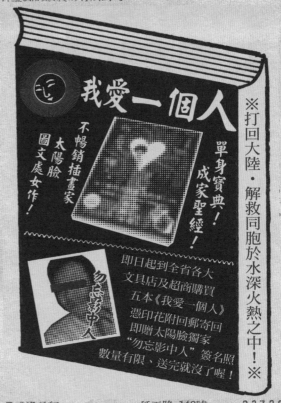

我愛一個人

不暢銷插畫家
太陽臉
圖文處女作！

單身實典！
成家聖經！

勿忘影中人

※打回大陸・解救同胞於水深火熱之中！

即日起到全省各大文具店及超商購買五本《我愛一個人》憑印花附回郵寄回即贈太陽臉獨家"勿忘影中人"簽名照數量有限、送完就沒了喔！※

最成漁具行‥‥‥‥‥‥延平路 148號‥‥‥22720
黃國榮‥‥‥‥‥‥‥‥船頭里76號‥‥‥‥22571

新合利股份有限公司：―

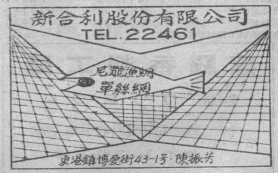

新合利股份有限公司
TEL. 22461

尼龍漁網
單絲網

東港鎮博愛街43-1号・陳振芳

榮裕漁具行‥‥‥‥‥‥延平路 130號‥‥‥22826
劉正良‥‥‥‥‥‥‥新園鄉中正路2號‥‥22446
劉定川‥‥‥‥‥‥新園鄉中正路111號‥‥22424

請注意電話禮貌

打回大陸・解救同胞！

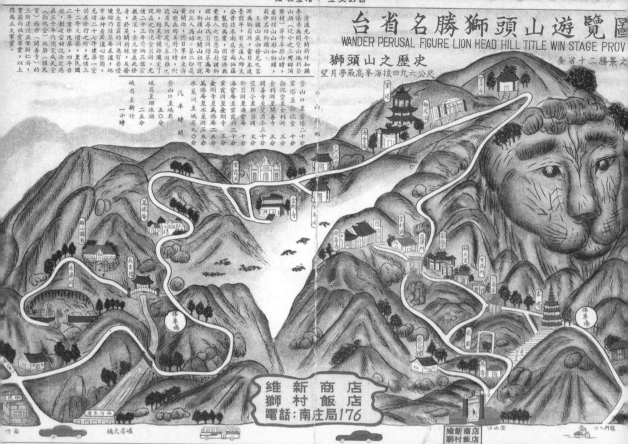

台省名勝獅頭山遊覽圖
WANDER PERUSAL FIGURE LION HEAD HILL TITLE WIN STAGE PROV

之景勝十二省臺

獅頭山之歷史
望月亭最高峰海拔四六九公尺

維新商店
獅村飯店
電話：南庄局176

維新商店
獅村飯店
要山口入門口

竹南　　峨嵋大看橋

汽車時間
城局至獅頭山　二五分
登山口至環珠湖　五○分
峨局至新竹　一小時

台灣省觀光圖
TOURIST ATLAS OF TAIWAN
國際文化服務社出版
PUBLISHED BY
INTERNATIONAL CULTURE SERVICE

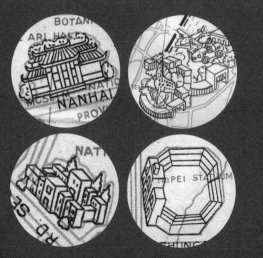

一三五

▲
民國五○年代的獅頭山遊覽圖，結果就真的畫一隻獅子出來，很有趣。左方是台灣省觀光圖，一些台北市的地標被用簡單的線條畫出來。

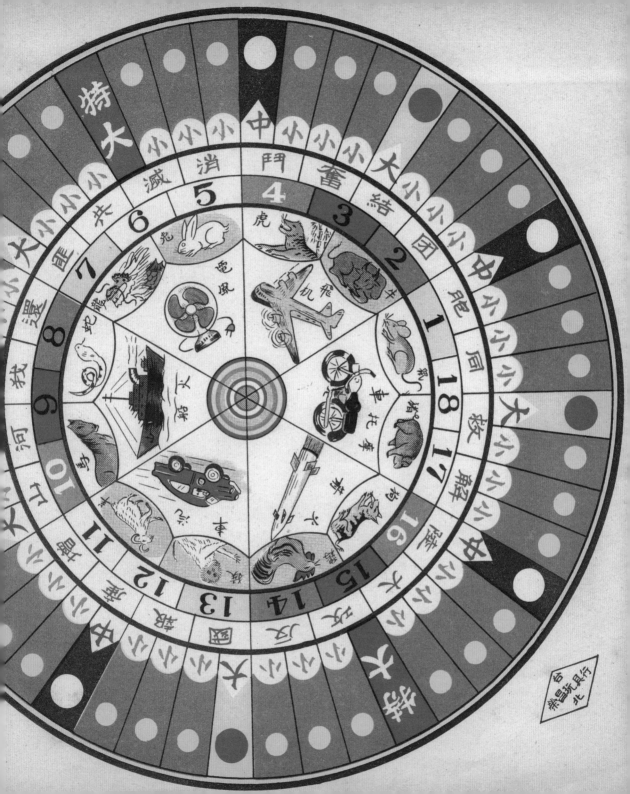

一三七

▲
▶
民國五、六○年代的冰鈴圖案，看轉到哪個決定勝負。當時台灣還背負著反攻大陸的神聖使命，所以一些日常物品上都還是可以看到一些愛國標語。飛機、汽車等圖案用手繪看起來很滑稽。

▲
▶
民國五、六○年代的拜拜用品圖案。常常會用到純洋紅色，很鮮豔奪目。

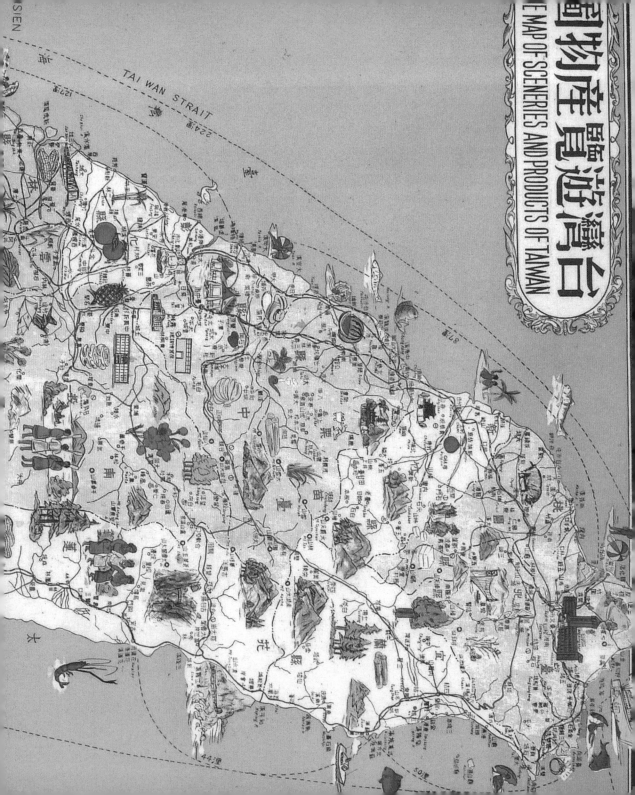

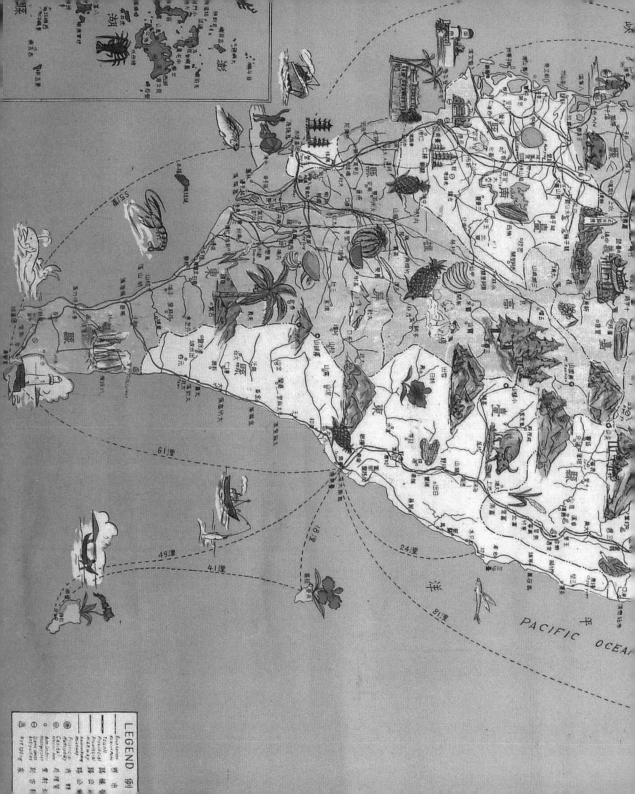

PACIFIC OCEAN

LEGEND

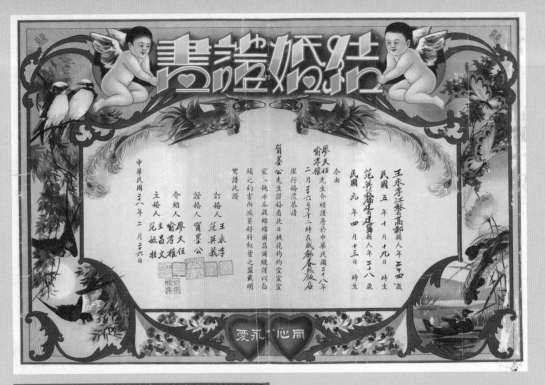

（上一頁）民國五、六○年代的台灣物產圖，將各地的物產與台灣地圖相結合，非常的在地台灣味。

（上）民國二十八年的結婚證書，有西方的小天使圖案很西式。

（左）民國五、六○年代的結婚喜餅包裝紙。

民國五○年代的結婚證書，有許多吉祥的鳥類。

民國四十二年的股票證明書，還是用龍紋當花邊。

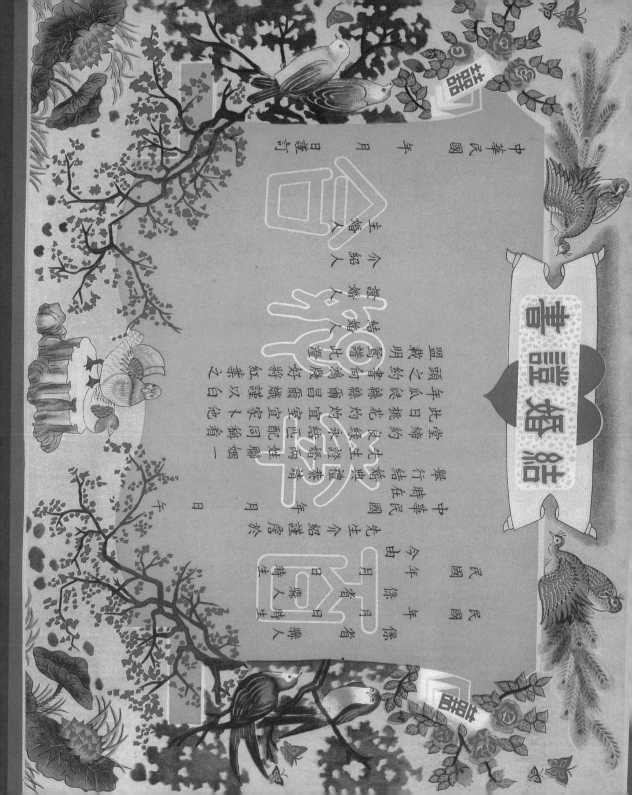

結婚證書

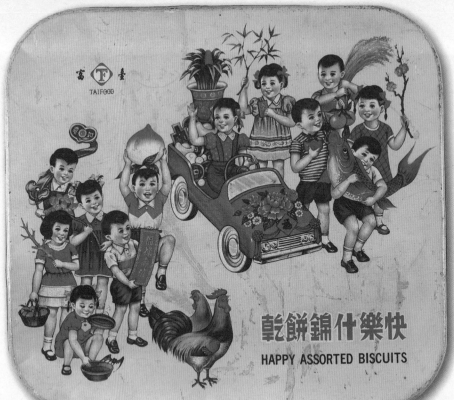

富臺 TAIFOOD

乾餅錦什樂快
HAPPY ASSORTED BISCUITS

▶民國五、六○年代的餅乾鐵盒，十二個小孩不管男女都長得一模一樣，應該是同一個媽媽生的十二胞胎吧？

有趣的台灣老商標※第九章○其他

一四二

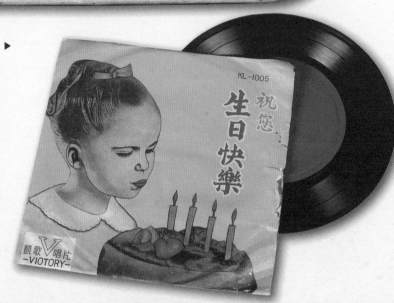

▶民國五○年代的生日快樂黑膠唱片，畫面中的女孩明顯是西方的小女孩，臉是照片式的，其他部份風格就搭不起來。小女孩吹蠟燭，燭火卻都不動。

祝您
生日快樂
KL-1005

凱歌
V唱片
-VICTORY-

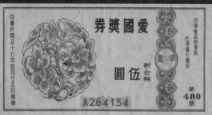
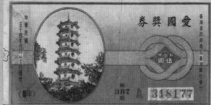
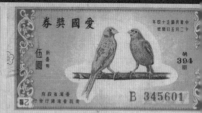
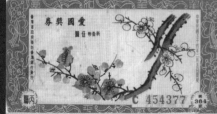
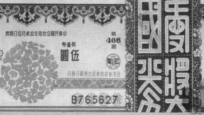
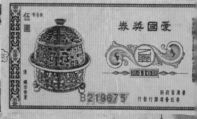
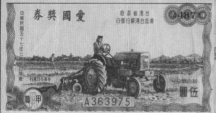
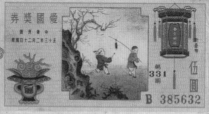
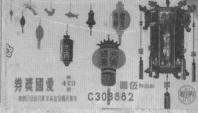
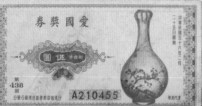
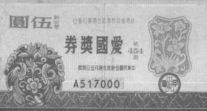
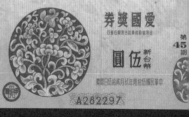
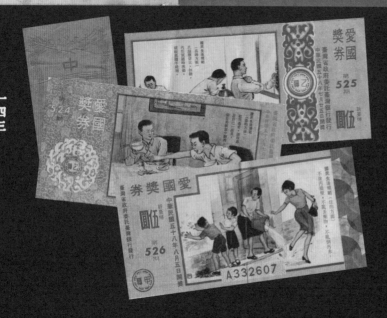

民國五〇年代的愛國獎券，早期的都是鋼板線條畫，到了後期，改成一般手繪插圖，勸導老百姓要遵守基本的公民道德。